古刻新韻

輯六

海内奇觀

上

〔明〕楊爾曾

浙江人民美術出版社

圖書在版編目（CIP）數據

海內奇觀 /（明）楊爾曾著 . —— 杭州：浙江人民美
術出版社 , 2015.8（2016.4 重印）
（古刻新韻六輯）
ISBN 978-7-5340-4520-2

Ⅰ.①海… Ⅱ.①楊… Ⅲ.①版畫 – 作品集 – 中國 –
明代 Ⅳ.① J227

中國版本圖書館 CIP 資料核字 (2015) 第 207087 號

責任編輯：霍西勝　呂逸爾　張金輝　余雅汝
裝幀設計：呂逸爾
責任印製：陳柏榮

海内奇觀〔明〕楊爾曾

出版發行	浙江人民美術出版社
地　　址	杭州市體育場路347號
電　　話	0571–85176089
網　　址	http://mss.zjcb.com
經　　銷	全國各地新華書店
製　　版	杭州美虹電腦設計有限公司
印　　刷	浙江海虹彩色印務有限公司
開　　本	787×1092　1/32
印　　張	21.375
版　　次	2015年8月第1版·第1次印刷
	2016年4月第1版·第2次印刷
書　　號	ISBN 978-7-5340-4520-2
定　　價	80.00圓（全二册）

如發現印裝品質問題，影響閱讀，請與本社市場行銷部聯系調換。

出版説明

「古刻新韻」叢書輯録歷代版畫精品，以小精裝、珍賞版的形式展現版畫之美。版畫是中國傳統藝術的重要品種，反映中國歷代禮制、名物、科技、文學、藝術等，是「美麗中國」的圖像庫。「古刻新韻」精選宋元明清内容經典、版本精良、畫面美觀的版畫呈獻給讀者，在數字读图背景下使讀者感受「中國式圖像」的神韻與魅力。

《海内奇觀》十卷，全稱《新鐫海内奇觀》，明楊爾曾撰，錢塘陳一貫繪，新安汪忠信鐫。楊爾曾，字聖魯，號雉衡山人、草玄居士、夷白道人、臥游道人，杭州人。楊氏具體生平不詳，大致活動於萬曆、天啟年間，以編輯刊印小説、戲曲爲業，其中尤以繡像插圖著稱，刻有《吳越春秋注》《仙媛紀事》《圖繪宗彝》《新鐫海内奇觀》《新編東西晉演義》《狐媚叢談》等書。

《海内奇觀》一書是晚明熱衷於遊覽探奇社會風氣的產物。該書採用圖文結合的形式，先以文字介紹山川構成及景點歷史文化底蘊，再配以一百三十餘幅單面、雙面或多頁面式等插圖，來形象地刻畫全國風景名勝。楊氏自幼即喜愛山水，「嘗宏搜天下山川圖説，彙爲一帙」，「傳之同好」。與一般的游記

不同，是書圖文對照，更便於讀者暸解山川名勝，既滿足文人雅士臥游之需，又方便市井凡夫婦孺領略山水風景，可以説是當時雅俗共賞、圖文并茂的導游圖册。

《海内奇觀》繪刻精雅，黄冕仲稱其「雕鏤刻畫，窮工極巧，精細莫可名狀，把玩足當臥游」。是書刊於萬曆三十八年（一六一〇）夷白堂，今即據此本影印出版。

浙江人民美術出版社

二〇一五年八月

目録

海内奇観引 ………………………………… 一
海内奇観叙 ………………………………… 七
海内奇観題語 ……………………………… 一三
叙刻海内奇観 ……………………………… 二五
凡例 ………………………………………… 三三
原書目録 …………………………………… 四七
大明一統圖賦 ……………………………… 五七

卷 一
嵩嶽圖説 …………………………………… 五七
岱宗圖説 …………………………………… 六七
華嶽圖説 …………………………………… 七五
衡嶽圖説 …………………………………… 八七
恒嶽圖説 …………………………………… 九三
白嶽圖説 …………………………………… 九七

卷 二
孔林圖説 …………………………………… 一二三

西山圖説 …………………………………… 一二九
金陵圖説 …………………………………… 一三五
茅山圖説 …………………………………… 一四七
黄山圖説 …………………………………… 一五三
浮山圖説 …………………………………… 一七七
金山焦山北固山圖説 ……………………… 一九三

卷 三
虎丘圖説 …………………………………… 二〇一
西湖圖説 …………………………………… 二〇九
詠西湖十景 ………………………………… 二六〇

卷 四
吳山圖説 …………………………………… 二八一
詠錢唐十勝 ………………………………… 二九一
天目山圖説 ………………………………… 三二五

卷 五
兩越名山圖説 ……………………………… 三四三

補陀洛伽山圖說 ………………………………… 三六一

卷 六
天台山圖說 …………………………………………… 四〇一
雁宕山圖說 …………………………………………… 四〇一
雁宕山題詠 …………………………………………… 四一八

卷 七
武夷山圖說 …………………………………………… 四五九
九鯉湖圖說 …………………………………………… 四七七
滕王閣圖說 …………………………………………… 四九五
麻姑山圖說 …………………………………………… 四九九

卷 八
匡廬圖說 ……………………………………………… 五〇九
黃鶴樓岳陽樓赤壁
　圖說 ………………………………………………… 五一七
詠瀟湘八景 …………………………………………… 五二〇
蛾眉山圖說 …………………………………………… 五三七
三峽圖說 ……………………………………………… 五四五

四川棧道圖說 ………………………………………… 五五一
兩河圖說 ……………………………………………… 五五五

卷 九
太和山圖說 …………………………………………… 五六七

卷 十
五臺山圖說 …………………………………………… 六二五
桂海圖說 ……………………………………………… 六三一
七星岩圖說 …………………………………………… 六四三
雞足山圖說 …………………………………………… 六四七
雲南九鼎山圖說 ……………………………………… 六五三
點蒼山圖說 …………………………………………… 六五七

附
十大洞天 ……………………………………………… 六六五
三十六洞天 …………………………………………… 六六六
七十二福地 …………………………………………… 六六九
海中名山 ……………………………………………… 六七三
海上十渚 ……………………………………………… 六七四

海內奇觀引

近代名山有紀始於吳門都玄

敬而備於栝蒼何振卿增都損

何自命撮勝者吳興慎民也每

攬三家之帙幾栝寓內之奇然

難文中有畫而目前無山賞心

者猶遺恨焉武林楊子博雅多

奇神情散逸雖生長湖山之會

而尤抗志天游之表妙挹心靈

先窮目界窺興鹽礫假技丹青

首標華夷之巨眇指掌五嶽之

真形靈山異境略存髮髻福地

洞天盡入形容萬象縮之毫端

千嶂疊之尺幅丹崖翠壁依稀

若觀猿嘯窅庋愉悅如聞天禾

必誦長篇而色飛哦短詠而解

順者矣比諸三家得未曾有命

曰奇觀信不誣耳普宗少文自

嘆足跕來遍名山遂圖四壁以

俟卧遊每為之援筆動掾欲令

眾山皆響楊子之意實倣古人

然波僅齡之己目此以傳之同

好趣尚難均廣狹迥矣夫罝易

興于巖石僅愜幽樓畢向平之

婚嫁雖俟遷舉然則衾猶一室

而汗漫九垓策校欵前長嘯末
果其於神賞能慶是編乎比於
馭風騎氣與造物者為徒然則
楊子之業亦偉矣
高安陳邦瞻德遠書

海內奇觀敘

蓋山川司徒陵谷遞遷瀛嶼塵

飛崑滇水淺幾能駐朱顏扵不

老躇雲殿以長遊是以穆王八駿

巡塵未周秦隋六龍臨幸難編

況乎神呵鬼護五丁椎鑿无踪

電擊電驅俗子車騎且止或心

懾於冕宮敗宅膽落於禺宄鷹

巖或目斷於腐棧殘梯呈編於

脆蘿枯葛又或時序迭更神情

委頓機心輕擾逸致消磨無論

尋山問水不能寄興陶情即越

凡席逢階之旦趨趣隨絕以是

為觀奇於何有余生長湖山之

會齟連花鳥之區錐曠懷逸趣

不忘嘯月眠雲而短屐扁舟未

得討松論桂迤楊君聖曾奇標

鳳抱畏幟獨持心織筆耕鶯傳

鵠峙養性靈於鄴架謝氛垢於

玄居鎔斬緒間寸陰不廢稽寰

宇之分合採山水之幽奇覈道

里之險夷潋古今之興慶共緝

而游于几上一觀而奇在目前

將呂不編層巒疊嶂間而身无

在丹崖翠壁間矢彼冠蓋貴人

蓬蓽逸士与夫阨扵年窮扵遇

慟哭于尾箕白浪而不得暢乎

聲之情者詎不一指頤而欣然

武命曰奇觀佗非浪語

　　錢塘葛寅亮題

海内奇觀題語

孔子曰智者樂水仁者樂山其與味然矣

顧以極遼邈非攀絶塵之駿詎能周覽

友人楊爾傳雅士也性善探奇雲宏

搜天下山川圖說彙為一帙每於閒軒

靜室時一披玩以觸道機會心靈剔仁智

盍枚之念余素躭山水與爾爰同閒遐

一泉一石亦不能飽終日已雨北淵嵓蒼

蓋知為其功名所內之人豈加於性分乎

有造物佐勝之與尤艷慕人之先榮秋榮

半肩以李跳窗名區以勒巖至性靈乎

爰是東宮泰岱及于左川至變演沃大海

登海和諸山而物七裏浩黃山發軔初遍

擇五嶽以畢生平方歎至一圖孜以為

先驅迢迢玉林與楊夫之刬率相訝事有

偶合因楊夫屬余校讐之役余率生平

所目擊者相師證彼卧遊者謾勞車馬

覩像景于掌握之中不出戶庭暢此情

於畫圖之外即手遊者不揽圖宗致兩

山川之奇不畫涇涘於當局烏是集也

謂與名山大川同壽可也

肯

萬曆三十八年歲次庚戌六月穀旦

新安捷五嶽人方蒙来善先

氏題

敘刻海内奇觀

昔人謂男兒生於腳下今踏九

州剛扶節訪異躡屐探奇詎不

足涉恒河沙界源大地澂塵载

顧勾漏荷花望著夫以卜稔武

陵盡辨態漁父之間津彼迎翶

而淮傯儺而歸者不過歷覽山

川之桑探河事物之奇渚凡足

跡不能到耳不不及聞目所不

及睹君將何以捜臰迹紀其神

只面孔骨節祇為戈戟和傳畫

詐見醜山靈气人能不自醜乎

居東業傲宗少文意作卧遊錄

窮極天地上下今古遂之黃童

白叟嘔然內山水之挪去乱山

性与神灊羅洞天福地苦魯中

注榭色泉聲於眼界也郵余卻

愛山水醫亂注先大夫遊于鈞

甚間每經行名勝輒低回不忍

去先大夫形余曰會心愛政不

在遠數家尖峰三竺不佩濡足

裹裳便使人有凌雲意余唯、

不得覺適之且一經株守環堵

蕭然又豈術以縮地飛身泛流

覽著意遊屐故自高藏以至趣

蒼溟山岸繪圖又幅筆記左方

俾名山諫境问捷徑於樵夫弱

夕蓬壺瀛通途於車馬正以畢

鰍生未了之顧耳羌夫名標海

內大

天子一統覘模焉以奇觀拓世

人一朝耳目當有鼓琴動操衆

山皆箸者矣

　　　岢

萬曆己酉菊月

錢唐臥遊道人楊爾曾字

聖魯撰并書

四

二四

計十三條

一我

太祖驅逐胡元平定僭竊薄海内外皆入版圖而是

剙獨云海内者以四海至廣藥區分内則且

跬可到外則舟楫難通即或傳

天言於朝鮮哈密販方物於日本暹羅摠爲名利牽

攘無暇窮奇搜異故觀以海內之奇為主

一四大部州摠歷眼界形色狀貌何所不奇而是

剡云奇觀者以青天白日有變匇之雲霧風雷

恒河沙界有怪異之人物草木波山川之奇詭

信陵載之鍾靈故特標而出之以拓耳目所未

及

一山水雖盡屬版圖而省會殊方郡縣異地有近

在眉睫或遠在日邊誰能以有盡之天年窮無

涯之勝地故倣意臥遊以當欣賞

一圖摹名筆說自臆裁其間詩詞祇借筆名公揮

灑前人佳製恐踰踰拍名之譏甚不直書姓字

一是刻考證志書蒐羅文集手自挑繡雖屬不工

然不敢以杜撰訛傳貽笑大方

一名山以五嶽為尊故先五嶽白嶽屬在

畿內故附五嶽卷中孔林係　先師遺跡故列二卷

之首其他名山俱依省郡先兩直隸而浙江乃

福滇蜀等地次苐條列至于太和玄嶽雖隸楚

中另為一卷

一山不在高何山不奇水不在深何水不異苐耳

不熟聞目不習見及諸名公不亟稱許者終為

荒境荒山無當驕人鑒賞不敢以已意混載

一、繪圖係今時名士鐫刻皆宇內奇工筆之傳神

　　刀之得法覽者當具隻眼

一、歷叙諸山標置似應簡短以便觀覽茅點綴形

　　容差強人意故不惜續貂之嫌以免效顰之誚

一、作字具有體濬山水自有定名不宜增減寬易

　　以亂舊章是刻間有減去點畫寬易字眼者因

　　忌諱故耳勿以魯魚亥豕見譏

一三十六洞天七十二福地卷中已難盡載況三

島十渚又非海內之奇何胝逐一繪圖以塗耳

目菜華眘槐國摠是黄粱蝴蝶莊周無殊物顏

剜斯靈境可不尋求故附之卷末以備臥遊名

考

一三才真位界域攸分黄帝疆理南北堯命禹平

水土舜分州為十二政置郡有四十漢承秦制

合郡一百有五今道二十有六晉十九道一百

七十二郡國唐十五道三百五十八州府宋樞

四京二十三路元立三臺一十二省惟我

大明提封寰廣奇秀全收故作華夷一統圖以置卷

首

一家藏典籍極少聞見極陋故名山勝境採摘者

十僅二三遺漏者十餘五六尚竢異日續刻以

成全書

雄衡山臥遊道人楊爾曾識於枼
白堂

錢塘陳一貫繪

新安汪忠信鐫

第一卷　　　　　　　　　　目錄

序文

凡例計十三條

皇明華夷一統圖說

嵩嶽圖說
　一名中嶽在河南河南府宜陽縣

低宗圖說

一名東嶽在山東濟南府泰安州

華嶽圖說

一名西獄在陝西西安府渭南縣

衡獄圖說

一名南獄在湖廣衡州府衡山縣

恒獄圖說

白獄圖說

一名北獄在山西大同府朔州

第二卷

一名齊雲巖在南直隸徽州府休寧縣

孔林圖說

在山東兖州府曲阜縣

西山圖說

在北直隸順天府

金陵圖說

今南直隸應天府　采石磯青山並在太平府

九華山在池州青陽縣　錫山惠泉在無錫縣附

茅山圖說

一名句曲山在南直隸應天府句容縣

黃山圖說

一名黟山在寧國府太平縣

浮山圖說

詠西湖十景

一名明聖湖在浙江杭州府錢塘縣

西湖圖說

第三卷

光福荷花蕩說附

一名海湧山在南直隸蘇州府吳縣　上方靈石

虎丘圖說

在南直隸鎮江府丹徒縣

金山焦山北固山圖說

在南直隸安慶府桐城縣

蘇堤春曉　花港觀魚　柳浪聞鶯　麯院風荷

雷峰夕照　平湖秋月　三潭印月　斷橋殘雪

南屏晚鐘　兩峰插雲

吳山圖說

第四卷

在浙江杭州府城內　烟雨樓在嘉興府說附

詠錢唐十勝

六橋烟柳　冷泉猿嘯　虎跑泉湧　蘇堤曲院

西湖放生　九里雲松　孤山放鶴　浙江秋濤

東海朝暾　北關夜市

詠五雲六景

禪堂夜月　龍池祈雨　靜軒對雪　仙塢樵歌

鹿岩看雲　閣亭候潮

天目山圖說

一名浮玉山東目在杭州府臨安縣西目在於潛
縣　徑山說附

第五卷

兩越名山圖說

新昌南朗山　奉化雪竇　餘姚四嵎山

鄞東海　會稽禹穴　諸曁五泄

嚴陵釣臺　　金華金華山　緒雲仙都

麗水南嶺　　青田石門　　永嘉江心寺

平陽南雁宕　　　　樂清玉甑峰

補陀洛伽山圖說

一名白華山在浙江寧波府定海縣

第六卷

天台山圖說

在浙江台州府天台縣

鴈宕山圖說

在浙江溫州府樂清縣

鴈宕山題詠

寶冠寺　能仁寺　本覺寺　凌雲寺　古塔寺

飛泉寺　會門寺　羅漢寺　石門寺　瑞鹿寺

華嚴寺　天柱寺　靈峰寺　眞濟寺　淨明寺

靈巖寺　石梁寺　雙峰寺　剪刀峰　大龍湫

第七卷

武夷山圖說
　在福建建寧府崇安縣

九鯉湖圖說
　在福建興化府仙遊縣

滕王閣圖說

在江西南昌府南昌縣

麻姑山從姑山圖說

附

在江西建昌府南城縣　龍虎山葛仙山岑山說

第八卷

匡廬山圖說

在江西南康府星子縣

黃鶴樓圖說

在湖廣武昌府武昌縣

岳陽樓圖說

在湖廣岳州府巴陵縣

赤壁圖說

一在湖廣黃州府黃岡縣窟蘇東坡賦處

一在武昌府嘉魚縣窟周瑜破曹操處

詠瀟湘八景

平沙落鴈　　遠浦歸帆　　洞庭秋月　　山市晴嵐

江天暮雪　　漁村夕照　　山寺晚鐘　　瀟湘夜雨

峨嵋山圖說

在四川嘗州彭山縣

三故圖說

在四川重慶府巴縣

棧道圖說

由陝西鳳縣至沔縣共計一百二十里

兩河圖說

今河南河北故稱兩河

第九卷

太和山圖說

一名武當山在湖廣襄陽府均州

第十卷

五臺山圖說

　一名淸涼山　在山西太原府岢嵐州

桂海圖說

　今廣西

七星岩圖說

　在廣東肇慶府

鷄足山圖說

　在雲南大理府鄧川州

九鼎山圖說

　在雲南

點蒼山圖說

在雲南大理府太和縣

附

十大洞天名考

三十六洞天名考

七十二福地名考

海上仙山名考

海上十渚名考

七

大明一統圖賦

昔者宋社既屋胡元乃與政非教弛谷穢風腥延及季世四方

不庭干戈擾攘盜賊縱橫彌勒鼓亂妖言煽驚或扞香軍為號

或假前宋為名或以白蓮會或以紅巾稱楚有陳而吳有張毫

有韓而蜀有珍大豪小猾僭王假君蛾屯蟻聚鴟張猿鳴是猶

衣垢敝而叢虱鹵腐敗而多蠅嗟哉元元困于爭戰威重命輕

令嚴膽戰血流漂杵積箭攢鉤鬼神夜哭彗孛晝貫海溢山崩

天鳴地震此夷狄亂華群雄裂土者蓋九十矣誠天地古今

之大變也於是天生真主奮跡田里兆應瑞雲符乘王氣虎嘯

而風龍興而雨將相協心予伐斯舉左黃鉞而右白旄前兵車

而後甲士六丁五神之呵護九宮八門之形勢策全鼋良天時

地利攻殺擊刺兮雷轟而電撆坐作進退兮山搖而海沸東征

西怨若大旱之望雲霓簞食壺漿若赤子之思慈母 叶故其起

濠潁戰淰和扨採石定京都殪強漢殲僞吳平澌釹降魚皇取

兩廣收八閩 謨叶江南壤地盡入版圖然後肆伐中原席捲列郡

下魯擊秦攻汴克晉兵震幽燕元軍北遁醜類皆空胡風盡淨

僅戎一衣不血寸刃疆域至是而混一天人以之而協應遂乃

勉狥輿情金陵定鼎 尊居九重一君臨萬姓大覩建號以開

天洪武紀元而表正於是討雲南以除餘孽征番部以拓邊境

四夷來王萬方率定所川鴻圖大業傳萬世而無疆 聖德神

功冠百王而莫今此　聖祖得天下之正所以成一統之盛也

狗歟休哉真人日余嘗誦九丘考八索訂經史驗圖藉究治亂

之源求興廢之跡惟唐虞今三代國天下今千百各子其民今

爲君共宗天王今迄職猶萬水之朝東海衆星之拱北極熙然

太和是謂混一然禹跡雖廣而閩粵未通周服雖大而遼廣未

入厥後蒼姬訖錄亂從而出大小相吞強弱爲敵於是析爲十

二併爲六七秦今無道隋今滅德兩晉東西九翔南北三國偏

安五代角立其間惟漢嘗一統而侵于匈奴移于恭賊唐亦一

統而離爲列鎮改爲周國宋雖一統而割裂于遼金元雖一統

而不免于夷狄得縱者失橫有南者無北所以先霧之時常少

而晦瞑之時常多混一之世每踈而分裂之世常密譬如月滿

則虧日中則昃花方豔而風顛果將甘而蠹餘是皆本乎天運

蓋不由乎人力自古一統其難如此今先生之一統其信然耶

名淫于實耶真人之言未終不虛生勃然改容曰惡是何言也

先輩謂人窅中無幾個國子監做不得大儒又謂人不讀書萬

卷不行地千里看不得杜詩蓋言人必足跡廣而見聞多然後

可以言遠大而超等夷也子不見夫井底之蛙乎兀兀窮年惡

知天地之為大又不見爝火乎營營終夜焉知日月之明

子為此言蓋由學問不得其傳授足跡未常出戶庭無怪乎出

言之不謹燭理之未精吾今語子以一統之所以為大以開于

之聲首真人曰顧安承教不虚生曰沮洳九州禁禁八極上應

天文下歷禹跡大梁玄枵兮冀青星紀鶉尾兮揚州降婁壽星

兮徐究析木諏訾兮幽弁大火實沈兮梁豫鶉首鶉火兮雍營

於是四方之所延袤道理之所紀極霜露之所霑被日月之所

出没寸天尺地皆入版籍此天下一統之分野也分野既明疆

域乃奠順天應天兩京畿甸鳳陽承天龍飛豹變餘則蘇松常

鎮巖池盧平揚淮和廣滁徐慶寧保和真順廣永隆名南京以

東是為浙江浙分東西嘉湖及杭金衢嚴處寧紹台温湖南濱

海是為福建福邵興漳汀泉延建南京西南則江西境昌饒康

建撫袁臨信輯吉九江南安及瑞叶順由江東西湖廣一方則武

昌為首漢德荆襄長黃岳慶辰永衡常承天起聖郴靖郴陽轉

而東南則為廣東廣州為首潮肇雄高雷廉惠瓊居海中廣

之又西桂栁潯寧梧田樂慶恩太鎮鄖泗利奉向都龍江陵廣

西之西貴州則雲南則銅黎思鎮石曾寧安大雲臨景楚廣澂沅

軍民有府數莫可殫貴州西北則四川地保馬重成順夔及叙

此九藩者南方也由南以北踰淮涉洪則河懷南汝彰衛開封

是河南為天地之中京師東南海岱蒼蒼曰濟曰兖東青登萊

則是山東為鄒魯之邦山東西北大同宣府太原平陽遼汾澤

潞是山西倚千京左京之西南西嶽巍然則西臨漢鳳慶輋平

延是陝西隣千四川此四藩者北方也其餘州一百縣千鄉萬里

億幅員之廣不可紀極此天下一統之郡縣也高山廣水后土

是載神封作鎮以為限界故麒麟獅子兮擁鐘山于天中龍虎

鳳凰兮拱天壽于雲外祝　萬歲兮太平望　諸陵兮朝拜餘

則天台天目日觀月精玉笥玉溜金庭金城大別太白太

行崑崙匡廬賀蘭白登麻姑天姥兮虎丘雁蕩首陽必陽兮內

方西傾武夷蒙羽兮岷嶓王屋八公三竺九嶷四明余獨尊夫

五嶽五鎮之山兮何高大而神靈饗祀典于無窮兮出雲雨而

化生吾欲效夫尼父之登臨兮小天下于雙晴水則五湖五溪

三湘七澤九渡九河九江伊洛瀍澗兮涇渭漢沔灘沮洩

泗兮沱潛衡漳大野彭澤兮雷夏菏澤溠沱鴨綠兮巫峽滄浪

弱水流沙兮滇池錢塘黑水混同兮高郵吳淞余獨重夫四海

四瀆之水兮何源遠而流長浮天地而浴日月兮泄尾閭而濫

觴吾乘長風而破巨浪兮益有似乎遊聖門而望洋其他疊嶂

層峰千流萬派或衆或寡或卑或小或大　國志所書禹貢所載其

得其詳姑述其槩此天下一統之山河也

新鐫海內奇觀卷之二

<div style="text-align:right">

錢唐　臥遊道人　楊爾曾　輯

新安　遊五岳人　方慶來　校

</div>

嵩嶽圖說　一名中嶽

嵩山亘數百里兀立登封城之北而少室從西崿大都巖石蒼翠相間峭壁環崖列抱如芙蓉城而三十六峰則夔夔如吐蕋遠望之共成一山寺皆隋唐以前建而泆王一剎則建于漢永平佛泆初入時在達磨四百年之先碑刻穹窿數十百道多右軍手跡而唐碑則刻佛像于上與今製異樹多檜柏即秦今名賢

五品漢三將軍外古木蘸天亦多與寺俱起經千百年此亙他

嵩岳圖

黃蓋峰

嵩門

瀑布

盧岩

中岳

啟母石

嵩陽宮

漢封三栢

登封

太室

臺

煉魔臺

初祖洞

甘露臺

三祖菴

少林寺

金蓮

寺所不得伯仲也楊用修云山高為嵩詩稱岳之崧高非嵩嶽

之高也白虎通云嶽居四方之中可高故曰嵩高山

入登封界步騎上下山坂縣鳥道中出江北多土山童峙有河

瀆而無澗溪獨此石棧峽持而劍立草木離披縈溪水其下恍

惚如行天姥道亦嵩山首途一勝也遙望疊巘如蹲虎豹名御

寨即少室東三里據山陽為崇福宮其後為萬歲山漢武帝臨

幸聞呼萬歲者三因即其地建萬歲觀唐更名太乙宋于此奉

安真宗御容役提舉管勾以祝釐宮後有奕棋樓蒲泛觴三亭

今惟存泛觴石官稍東為降母石正方三十尺而厚稱之轉

西二里入嵩陽宮外立唐鉅碑碑後漢封三柏膚皴皆腕去獨

存肉理色蒼白大者圍六人次四次三人計十幾百年物矣

最大者南枝一飾甕甚復西五里法王寺寺前石池文許紫金

蓮開中秋一月云神光說法時從地涌也上人往往移去卽發

又二里大會善寺為皆神受戒于珪禪師處後立為戒壇今亦

廢惟四天王石柱門外樹元學士李溥光茶榜筆陳如列戟

復西二十里少林寺寺桓楹礎曰龍象如山長夏無著碑刻種

種宋蘇子瞻趙孟頫輩其尤者殿前檜柏入霄漢寺東一槐高

十丈圍三十尺亦可數百年寺四百餘僧自唐太宗退王世充

賜曇宗官僧至今以武勇聞寺為跋陀所創後四十年而達磨

來自西竺左有立雪亭昔僧惠可嘗侍達磨雪深至腰不去卒

嗣其法稱二祖云西廊為跋陀翻經處有甘露臺行里許初祖

庵祖白晳修眉鳳目乃太子東渡像也後居東土甞六毒盒遂

稍赤然非今所傳巨眼胡僧云庵前三花樹盒凌霄藤附檜而

生者色深紅可愛達磨未至時有之左二栢高與花樹金云廬

能鉢孟中帶至也明王士性書六祖手植栢五字庵後一小亭

尺隱隱一僧坐石中王士性書偈曰活人做奴事難向一切說

為達磨面壁影宋蔡汴書達磨面壁之庵六大字石頑高可三

打破這片石方許見如來五乳峰形為飛鳳若五乳然火龍洞

在石乳入洞則襄冽粟起不可禁傍脣一隙無底下山轉而南

上十里為二祖庵庵前岩壁繡綴井四為祖卓錫而成者相去

丈許味各異南上二里爲祖煉藥處亭伊洛二河環遶其下河外

即山橫亘山外復爲黃河一線西來河北有中條諸山逶迤不

絕此去少室絕頂陡無別道下山轉而東十數里至中岳廟

亞少林壁畫申甫二像歲久剝落大樹林立斜緪東轉如手

執之者或云此即岳神爲珪師一夜移而來也廟在黃盖峰下

東峰凹處稱嵩門廬岩瀑布不霤龍湫此去岳頂不數里

岱宗圖說 一名東岳

齊州山咸起西北而岱為中龍之秀蓋黃河昔挾濟流直注入

海云隋室引河入汴南行不還說者謂不無斷地脉或而岱宗

屹立自雄孕猶千年不少替豈帝自出震無所假靈于西北耶

然則五岳通言岳而岱獨稱宗恭訪于有虞氏之書爾道藏稱

神為天帝之孫群靈之府主世界人民生死貴賤所以爽香灸

額呼聖號以邀靈者士女闐駢于海內云

太安州岳廟鉅如王官以堞樓城其四角為六門內九石玲

瓏乃南海人輦而來者堰列一檜二松三栢咸形怪色秀可餐

栢則漢武東封時植也右為環咏亭石壁嵌古今詩多宋歐陽

宗俗圖

無字碑
東封碑
孔子碑
元君祠
東封坛
玉皇碑
三觀
日觀峰
秦封禪壇
天梯
天門
天妃庙
天門
阴阳界
黄峰
王母池

丈人峰

月觀峰

黃峴
嶺

仙人影

馬棚崖

水簾洞

石經
峪

昌光橋

天門

徂徠
山

韓范諸名賢手澤出登封城三里山麓有朱彙者一天門也左

更衣亭岳皆石山入門尚土石錯澗道石礨礧水渦滴流其中

五里有平橋際崖以度者高老橋也過短橋左嵬崿立兩石胸

相加水從天紳岩來駕石如明珠而射者水簾洞也自洞轉數

里石崖屏立穹竇足覆馬脊者馬棚崖也越崖上路僅一線從

此兩山夾道謝土而石石磴岔嶇嶒無馬足置處游人咸脆騎

扱衽而前者廻馬嶺也廻馬而上僧童多擊鼓彈箏于道以邀

遊人之賞海者倦偪仄喘息亦時時為側耳則弗覺忽而登其

巔既登而立內外望則遙見三天門尚在雲霄之表此為正岳

之外郭所謂黃峴嶺也進嶺西行折東壮上而下腹下腹上瀦

三乃得地夷曠三里為快活三也夷地窮復循崖上視上盆

絕所謂穴中望天窗者其下水石相嚙作建瓴聲枕石嗽之御

見鐵障青壁真可萬尋是為二天門也入門二里許即御帳宋

真宗東封所露宿處帳前雙松老幹奉曲勢欲飛舞人神之為

秦時五大夫松更二百餘步曰百丈崖崖石如屋可容十餘人

道扃紫蔓青蘿揉綴蒙絡傍有石洞谺谽而黑莫測深廣為朝

陽洞也大小龍峪石鏬吐水如龍哆口然自此上盤道十八折

兩峰對插峭削如壁興者至此前人與後人頂踵相摩應劭所

三十家廬窮而綽楔立金鋪朱屁焜燿人目樹以貝闕承以文

石前為楮池廣畝而四時之火不絕者碧霞元君也元君即天

孫或云華山玉女每歲春月四方謁者踵至必弗虔立致奇報

故所入香緡以萬計北上為青帝宮三觀臺三觀者秦觀以望

長安周觀以望雒陽越觀以望吳門練也宮後峭壁十仞刻唐

玄宗紀太山銘字大于掌其下漸就銷泐刻者唐磨崖碑也右為

閩人林焊刻以忠孝廉節四字籠其上者蘇頲東封頌也又右

為孔子崖復升為玉皇殿殿前磐石輪囷鞏突如戴切雲之崔

嵬者岳頂也虛其頂四望無所不際天為築龕半覆之白雲東

來群峰盡失非烟非霧隱隱瀇瀁在雲下者大海影也西南渚

鄰如纓乍明乍滅者汶洸諸水迤遲練素稱賓于岱至此亦拱

伏如見孫其宅熒燉滿地烟火聚落目力所不能竭者豔蒙昇

嶧諸山也頂前立石如圭籠理而玉質或云內有碑固之或云

止建標爲識然非太山石意當時驅鑿致之則秦無字碑也殿

後有桃花洞其石蒼顏屹立千尺不動者丈人峰也又東北黃

摯洞卽玉女修真處與仙人石間咸杳渺不可見復轉而前左

右二峰若爲岳頂之輔者東日觀西月觀也觀右一臺顏秦封

禪臺葛天氏以下封泰山者七十二君益洪荒牛矣非秦漢始

志稱泰碑梁父漢封石閭黃帝禪亭亭云今秦臺右日觀存

其名非故址也轉過一崖巨石屹屹下視無底吹萬撼谷中而

起者捨身崖也又過一聾四石如累丸支撐兩崖間懸空不落

者仙人橋也玉女池頭立石高五尺餘止有臣斯以下二十九
字則秦李斯斷碑也天門側逕有呂仙像傍樹雨天下三字石
碣者白雲洞也與人咸自此縋而下復過高老橋入一峪平石
百丈隸金剛經字大如斗萬侍郎恭刻水簾二字于垂流間則
石峪也出峪一山張拱當前如不欲爲太山下者徂徠也山雖
純石其石巨而奇者惟岳頂與朝陽洞也此山上而視之則奇
爲仰石峽而登如出天關也下而視之則大爲野曠俯東諸侯
一月而盡也山麓有仙人影王母池呂公洞佚之陽則曲阜其
陰爲靈岩沿澗而入夾道皆土檀脫膚而虯節入山門紅鶴滿
林爲開山師法定雙鶴之瑞定師佛圖澄于石磴間刾寺無泉

見雙鶴樓山麓遂卓錫而視鶴立與錫卓處湧成二池爲雙鶴

卓錫二泉殿制三曆二十八角中須彌南觀音北藥師東禪迦

西阿彌陀各以其方鎮之爲寺正殿殿右一古栢不知種于何年

折栢西有石寶于地下門扃不開爲畧班洞北數十武浮圖高

十三級下與洞通爲辟支塔緣龍蘇折而北過千佛閣片鐵高

七尺作水田狀或古佛所遺衣身也爲鐵袈裟香積厨東石龜

高六尺空其中以盛甘露泉泉脉近塞而龜遂裂好事者引別

流以存故實爲甘露亭又北攝而上後倚獅子岩前對雞鳴山

鐵峰正方如削下藏一洞下標一亭環四山而立夕陽之景

汝一寺盡矣爲抱靈亭遠望東岩縹緲有石如人立爲朗公山

寺碑不下數百惟宋蔡千書大碑一幅橫經四片爲佳刻寺南一山有穴穿見南天午視之如明星爛然冬日之午正與寺對爲通明竅

說者謂華山高五千仞大都自青柯坪至頂二十里�鳥迻絕

木惟松始生路僅徑尺臨萬仞谿絕處則鑿石度以木棧欲上

令箸導者以絙曳之下則絭絙于後名爲懸汲遇險甚則如猿

升木手足相禪不能全用足行也吾語云此本一山當河之水

過之而曲行河神巨靈以手劈開其上以足踏離其下中分爲

兩以通河流其指掌之形在華山上而脚跡在首陽山下似未

必然

出城南三峰在望插天寒碧映入脾肺七八里至雲臺觀周武

帝時焦道廣居雲臺峰築此延之道中多頹垣人穴其中云古

華岳図

長城也秦始皇疎華為城意此十里則玉泉院有石洞貌希

夷睡像如生右為山蓀亭據磐石上前對三古樹繞以藤蘿幽

陰可人南行兩山對澗嵐光交陸上下宛轉纏繞無絶五里至

第一關過關曰桃花坪數折曰希夷峽山勢立澗水經其中

滙作小池從石室扃下之如琴如筑鳴聲悦耳云希夷羽化于

此半壁有穴飛石掩之是第二關也又數里為莎蘿坪東面石

壁可數十丈鳴瀑挂壁而下有坎兩直上僅容足趾為上方

峰石鑄為西玄門唐金仙公主修真于此駕鶴飛去白雲宮翹

辛坪兩鐵鎖下垂一石池仰出其巔北山有石如柱曰繫馬峰

西山桃花石鑄盛開不知絶壁何緣着種或云風吹花片粘之

輒生山山有之花間有物去來謂爲山牵走龜嶼慧嶽寄中人

利其尨祠而取之南有回峰青柯所從之路也四山高趄闓寥

中泉聲更自清迴雲霞與炊煙丹丹出谷峰頭積翠浮浮欲流

十八盤者山最陡望前峰巳如路絕十有八折乃得上故名盤

盡峰巳垣屋鱗纚前巘則青柯坪矣坪之祠廟神像俱經地

震頹圮間巳葺泊數檻獨地勢久愈高天然之景爭獻秀爽視莎

蘿又進之有泉掛山腰如練爲水簾洞直下三千尺自蓮花峰

來度石橋左徑凹許爲同心石上千尺橦橦三折幾三百步石

裂成鏵穴鑄傍成坎斷樹枝橫接之以承足枝枝相離尺許凡

千尺坂巨石而過爲百尺峽峽似橦而裂在峽之內出峽爲

望仙臺方丈平石可竹立遠眺片雲至此欲墮墮不墮作懶態風

吹斷之如人乘鶴吞來者轉二石磴而百尺盡為二仙橋突石

橫三丈為半蜆形下瞰無底絕處則布石為橋度橋曰雲臺石

取石作蓮花雲作臺之句又盤旋詰曲而上為車箱崖崖如車

箱人緣輪以行盆數折為白鹿龕石竇處舊有白鹿臥其下再

折為老君犂溝片石直倚插天中裂一縫如犂而成溝也好

事者易犂溝為離坼如撞如峽而險更甚明劉元承書登天二

字溝絕處窅窅轉身以片木度三步最危又數百步為擦耳岩岩

絕與溝稱而壁峭直又過之步僅濶四寸石數十步仰攀折

旋出石穴而上曰觸孫愁有鐵索猱跧崖畔所謂猿猴欲度愁

攀援者自撞至此皆南登也又南為登岳正道旋而北一山如
鹿頸長里許名曰白雲峰有石簷覆山頂明王士性書巖空二字
又數十步曰倚雲亭則峰之巔也自此而南為閭王邊遊者惡
其名易以仙人砭丕徑臨險如二仙橋復址數十武一崖巉然
視翠溝更險弟稍短春時溝崖一切垂鎖可攀徂夏道士收其
鎖崖頭一洞雷擊其半欲陸洞門紅白二圈名日月唯又南數
里為蒼龍嶺嶺中起肩殺蜿蜒入雲人從龍脊行危甚或一失
足轉圜千仞石平處暫得休伏視下方松頂若蓬蕐在蒼烟中
濤聲萬里疑泛巨海罡風時時捲人衣覆囧兩傍穴石施鐵柱
有什有立云舊嘗有欄乃漢武帝登山御道也又里許至五寄

軍樹樹怪松也自青柯以上無他樹樹多青松白楊山高風鋭
振撼無定枝幹盤曲獨此二松挺然離立復數折爲上馬石云
有風道人遊行山嶺一日天馬下之風道人就石跨馬行空而
去石傍有老松倒挂若虬龍下雲端忽昂首攫拏奇怪怪丹
青所不能貌過此入遍天門爲雲山崖崖有宗土祠調華爲群
山之宗也巳傾圮有四仙庵爲譚紫霄馬丹陽劉海蟾丘長春
修煉之所路分兩岐西入鎮岳祠上西峰東入玉女峰上東峰
大石如龜玉女殿正坐龜上麾尾皆鐵云陶尢則山風能颺之
去也腹下空曠道人界二石室居之舊有楊妓師事韓姑姑于
此韓肉身猶在稿而不腐楊壽百餘歲不知所去由殿前踰石

梁為玉女洗頭盆盆石上一員坎爾水紺碧不乾其前石裂縱

可五十寸以石投之食頃猶有聲云下通黃河唐玄宗禱雨投簡

于此南為三清洞道人結庵其左所積松房長尺過細辛坪一

里而儉上東峰有三茅洞前為小殿殿左有岩道人依岩置扉

架椽為屋可爨可坐客臨崖遠眺則中條首陽諸山嶷隔數里

黃河近縈山足如綫千里之內村落比比可見雲起如飄綿飛

絮平鋪萬里僅山尖上出時有驕雲再升孤飛入谷忽已失之

蓋歸雲也東下半里為衛叔卿下碁處石山突起籠以鐵亭基

石方徑五尺三十二子鐵為之重不可舉循崖而止曰仙掌嚴

嚴壁黑色石膏自竇中流出隨窩凝結黃白相間遠望之見其

大者五岐如指後人好奇遂謂巨靈擘山掌跡猶存左折爲迎

陽洞以華當少陰故顏迎陽以妃合之東南石室藏安眞人岡

身僅頭顱骼耳上之爲雷神洞八仙坑坑右折爲朝元洞洞

之下有賀元希避靜處穴石垂雙鎖而下鎖盡乃板道以銅栈

插之峻壁而板載之銅栈之上復綴壁以鎖攀之而行板道下

皆絕壁松林臨山麓起伏翠濤彌望賀所棲室瀕于突崖燭寵

猶在室傍有巖高十餘丈遙覆其室朱書全眞岩三大字不知

當時插栈運筆時足踏何所眞神仙甾此異蹟復址轉環石眷

路斷又以橫木附之一岩昂首欲飛擘下成峽其巔一穴空明

若洞天狀室其牖其傍見天如井則希夷避詔岩也希夷表九

重仙記休教丹鳳啣來盖此巖上覆如屋多怪狀與分寧之灞

水岩罍等有仰天池池邊有摘星石吳伯與舊賓書太華絕頂四

字王士性題縹緲巔三字西上為嶽殿下為老君煉丹之所石

爐徑文餘高可六尺蓋托跗以增勝耳北為西峰石鑿二尺直

下相傳陳香子斧劈之蹈有足跡或曰巨靈足也又北上為西

嶽大殿殿之北為捨身崖崖東稍折而下為鎮嶽宮玉井在焉

深可十文圓徑半之味最甘洌無所謂千葉白蓮也又北上為

蓮花峰視諸峰更高幾許峰之半頭陀玄錄石洞在焉王士性

為題石蓮房三字遍下有石窅如曰凡二十有八上應列宿自

南而北如貫珠水經其中由崖端掛下山腹水簾洞洩之前有

松檜峰後有落鴈峰東有毛女峰玉刀三洞西有斗坪下有

東華帝君祠皆青柯坪所見者也

衡岳圖說　衡嶽類

衡岳周廻八百里高四千一十丈大小七十二峰首起于衡陽

之回鴈而尾長沙之岳麓餘則滿地皆堆阜如田塍方就未耗

故湖南郡國山皆稱衡也七十二峰非連峰也八百里非盡高

山巨崖也縱衡提攬登祝融則一目盡之大約自岳廟後拔地

而起二萬丈前後兩疊左右中三支環抱而下者為正岳為右

今遊觀秩祀之地記稱南極入地三十六度惟登衡岳祝融循

地平視南海丹穴見南極老人星爲前無障碍也

沈洞庭泠沅湘登衡山之陸有古松三十里亂枝龍鱗蔽虧天

日皆數千百年物大風時鼓濤震山谷樹窮而岳市見入天門

衡岳圖

洞庭

観日峰

相南峰

芙蓉峰

香沖峰

瀟湘

岳廟

祝
融
峰
頂

會
山
橋

回
雁
峰

岣
嶁
峰

蓮
花
峰

石
廩
峰

天
柱
峰

朱
陵
洞

坡道恩

踯金牛坪

下南道爲岳祠祠立七十二楹象峰數神像就石笋出地刻

之雲屋皓肝與低栅轉西橋出廟後山麓東向爲胡文定公書

院增城湛原明復上舍其左各有像過小嶺爲絡絲潭潭水澂

徹見底溪流從亂石中跳躍而來注之如瀑布如絡絲者聲回

有然形亦似之玉板橋有亭翼然爲寶善山房從山房上十餘

里爲牛山寺又十五里左翼一高峰籠烟霧如隔絳紗爲芙蓉

峰東南一峰新翠欲滴爲紫蓋峰右翼二峰屹立無雲爲烟霞

峰西南一峰高與紫蓋金爲天柱峰四峰據前山爲牛山四隅

牛山前一峰造寺滕爲香爐峰西南孤石直矗天如奄囷然爲石

廩傍爲帝舜牛山後爲湘南寺此皆前山也度橫嶺爲衡之

後山有飛來船一石自空而至如船形上封寺右轉三里許上

山之巔則祝融峰平望千里瀟湘如一髮環帶山下五折乃止

去豬于洞庭洞庭在山北蒼茫縹緲間二石室祠赤帝乃西北

向峰頭有石闢干碌硐向正南望峋嶁與衡宗頂石鬭奇循崖

畔下三里許石崖屹立千尺造石為飛橋橫度之以非仙人不

能故名會仙橋北崖插漢凌虛厲欲飛隱隱腰間有綫路若趾跡

然名捨身崖此南嶽第一險絕處南臺有紫虛閣黃庭觀魏夫

人鼎仙石西行四十里為方廣寺寺在蓮花峰下重疊如瓣而

寺居其中有響泉聲徹數里大如轟雷細如鳴絃幽草珍卉夾

徑窈窕錦石斑駁照爛丹青盖衡山之奇勝也而磴道險絕岩

鏧幽邃人罕至焉東轉十餘里則朱陵洞云朱陵大帝之所有

瀑泉洒落水簾數叠挂于雲際歪如貫珠霏如削玉飛花散雪

縈洒衣裾岩畔有冲退石大可逕丈坐可數人

恒嶽圖說

水經稱玄岳高三千九百丈福地者其周百三十里處總玄之

天五岳圖云恒高三千九百丈七尺上方三十里處襄三千里

輿地圖云河北有兩恒岳在曲陽老廟規城而半之峯麗峯關

有巨石肺覆說自岳頂飛來其上有玄石塚卽飲卽中山千日酒

者在渾源者左大行右洪河翼以霍山五臺當其安來有虞氏比

巡狩所馮也摠之在渾源者近是然　國家秩祀不干渾源而

正望燦于茲宮焉蕭王渾源祀倪文毅猶然非之夫豈別有

見耶

岳踞州之南二十里入山仰視傾崎殷殷矗矗星漢凡輿八拾級

恒岳圖

渾源城

紫芝谷

虎風口

太行山

聚仙臺

磐庵

白雲臺

逆漢谷

白龍洞

峪

漳河

五臺山

循山東北麓而上高或崛嵲盤則紆鬱上下遁相喝于七里爲

虎風口樹木多輪菌戟幹披蒙茸行似虎豹向人欲攫又三里

爲岳廟廟貌不甚張廟之上爲飛石窟兩崖削立窈然中虛相

傳飛于曲陽縣朙喬宇孫旭題名于懸崖更數十武爲聚仙臺

上有石坪可坐舉首一望北則大漠重壤東北則盧龍泜陽諸

塞南目五臺隱隱在三百里外而翠屏五峰畫錦封龍諸山皆

俛首伏眷于其下東遠大行如屏潒沱桑乾清濁瀯貫之西黃

河稍前則漢文祝謂慎夫人北忘邯鄲道也又有通玄谷集仙

洞白雲堂紫芝峪石脂圖白龍洞岧嶤當前峻嶒如削鬼工天

巧種種眩目直偉觀也

白岳圖說　一名齊雲巖

岷山自天目以來偏江南矣其高崒大阪盤礴際空者唯黟婺

間為勝環黟婺皆山矣其㟧崿嶙峋如世所稱玄都隩區者唯

白岳黃山最勝二山岔崎爭雄黃山稱介丘矣而帝疇神靈為

時俗所夸詡而趨焉者惟白岳尤勝山高不及武當十之二而

黃冠羽士坱黃金以雲集乎四方之士女者同衰不及雁宕十

之三而奇峰怪石種種刻畫肖形以甲勝于宇內者同曲不及

武㟟十之五而凭高臨水艤棹看山既無舟輿復如傳舍如青

樓臨廣陌以邀賞于往來之游人者同說者謂真武自擇取之

綵以上昇故夯无乇海內如市

白嶽圖

石橋

岐山

晞陽岩

天泉書院

棋盤石

月巖

觀音堂

觀音岩

天井

岩橋

石梁

井天

五老峰

五鳳峰

雷神洞

獅子峰

步瀛橋

鹿飲間

三姑峰

獨聳峰

天柱峰

西天門

龍升嶺

千佛嶺

展旗峰

葤山

雷壇

雲龍関

紫

洗神威室

骆駝峰

沉香洞

沉香洞

剑峰

星臺

霄嵯峰

玉虛宮

天乙真慶宮

飛雨

姆量殿

名勝志見

集二

仙鵲橋

栖霞洞

萬峰曙雲

馴鹿洞

華林塢

白龍洞

浮雲岑

筆林

洗藥池

退思岩

十八

捨身崖

捨身

峰

碧霄峰

攀日峰

石耩峰

數峰

三清殿

碧霄庵

卷一

二十七

一〇九

文昌洞　馬君房　天梯　真石真室　兩

觀音巖

天池

功德堂

山象

巖希真

仙府洞真

門天

珍珠簾

君洞

碧蓮池

龍靈潭

望仙臺

第一溪

斷入仙關

中和

登高

璚峰挺秀

步雲

天下第一山

白巖峰

公館

登封橋

出休寧西三十里至岳腳西南五里至桃源嶺重崖夾峙上結
小屋以臨風雨日中和亭亭十二巨石蹲伏色黧黯中有白質
成突睛曰石鱉塢塢扃深邃于灌莽間聽水聲泠泠曰桃花硼
循硼而南或高或下且十里峭壁橫截為獨聳岩路幾窮矣近
西一實如刊刻作捲蓬大橋狀高負佯關一石楠扶疎如蓋植
關前曰東天門入門東南聯巖如城懸石四覆勢欲飛墜曰道
德巖圓逼巖巖前石色正綠昂啄而暈尾曰鸚鵡石二石龍循
洞門泝鬃鼠如石氅然雜塑釋道應真于中曰羅漢洞深二十餘
里東炬東出可抵縣之藍溪渡然愈入愈狹無敢為道者稍西
曰龍王巖巒昔有飛泉洒于碧蓮池九皐不竭瀑不成布濺乃

如珠曰琜珠簾崖西石壁上有虎跡如甲泥淖中者曰黑虎坌

西行折南里餘爲天梯嶺其峻視白嶽倍之扃有石寶俯瞰絕

壑攢結其中曰眞眞石室又里餘爲玄武觀絲旁有甲帳題攢峡

振中坐玄君塑像道流稱百鳥啣泥以成或謂神其說此觀門

內有小池池內隱隱有大石如龜鼉狀左峰爲石皷右峰爲石

鐘夾觀兩峰爲輦路皆以其形名觀前溪水如帶委蛇而東爲

石橋以度觀後高峰千仞白雲封之曰齊雲岩直觀了立而上

頂齊觀趾鑄鐵亭籠之曰香爐峰觀西踰橋斗崖中斷一小峰

離立澗下曰捨身崖踰浮雲嶺層巒剌天左龍右虎至天門即

見其巔曰素玉屏後西里餘峰側有石如虹臥泉一縷旁注爲

洗藥池者曰鵲橋峰橋左巨壁屼屼橫列如障岌然而樓閣其

下曰紫霄崖崖半空刻有萬峰晴雪及第一蓬萊數大字馴伏

峰前昂首封鞍似欲長鳴而起者曰豪駝峰丹楹桓礎煬基繡

閤架駞眷而築者曰無量壽佛之宮西北石儡儷人立纍屼如

螺髻者曰三姑岩矯矯類力士之取金牛者曰五丁岩五峰比

肩相倚蒼頡黝邑向文昌閣如矯首欲語者曰五老峰南一石

卓立曰天柱峰又有天獨障障之巔夷曠可坐數百人一澗自

西北逶迤以來幽漠濔汨而爲潭者三散而爲井者九井視潭

加小而深爲龍所宅澗口飛瀑砂激若晴雪瀟山清泌肌骨止

三里一石洞屏榻整然始與人隱處又北一里五峰金嶠而中

稍高曰五鳳樓上有石人呼之隱隱若有聲應西去十五里有

巨石飛跨兩山間長五十餘丈廣十丈其下去地百尺人間無

此橋也山址向東西兩天門距可五里餘

新鐫海內奇觀卷二

錢唐　臥遊道人　楊爾曾　輯

孔林圖說

說者謂孔子没而微言絕孟氏外當時學士大夫未能推尊其
道至萬世祀典乃從過魯太牢一舉始益出于溺儒嫚罵者之
手非然哉非然哉向聞夫子廟廷衣冠復至秦存也至今而宣聖
之檜賜之楷回之楠手澤如新則豈獨鬼神呵護之要自有神
過化在人云

春曲阜舊城殷殷猶存平岡周可二十里今城其西南隅也舊
城為今麗譙址則倚孔林周文憲王廟崎城東址特隆起或

孔林圖二

顏廟

巷幹

魯城

基山

孟廟

謂舊當城心爲魯衆魏孔廟直闕闤中高垣豐廈廊廡翼翼金

鋪作闕砌石爲基不下王者宮大成殿塑聖賢像以次衆晃坐

殿前爲杏壇殿陛至門檜柏多漢唐植種奇貌其倚門左紋

左紐子立者爲手植檜高不踰舊枯無寸幹如石笋爪之青理

生意蟄爲聖人出則鑃戊一枝我　太祖生時一枝戊發有碑

門外桓碑最古者一首紐製一尖製蔡中郎陳思王書左片石

書五鳳二年六月四日成字爲西漢人筆跡次顏廟貌亞之廟

前爲陋巷遺址出城一廟荒落獨神路檜柏佳行其下翠色欲

滴衰秧者千步爲祀周文公處文公之後尚遺東野氏百室有

司復其家第世無章縫者出次西五里八林門內一枯檜立五

十尺未什為子貢楷路斜百餘武封高隱車為文宣墓右溝三

楹為子貢築室處左為泗水侯鯉墓墓前為沂國公及墓三墓

皆東南向對防山而豐碑南向立林園十里樹萬種不能盡識

然無棘茨無鳥獸聲後崖泗水前拱洙流是為孔林林外崇墉

如兩觀起者為魯北舊城

西山圖說

西山首太行尾居庸而朝于京師山水所會既非偶然且也逼

近都城中貴人富而黠者往往散貲造寺倚爲樂丘動以十數

萬計故香山碧雲巨麗甲于海內

沿河二十里峰巒轉盼明滅長堤遠浸是爲西湖夾堤種荷夏

夏時錦雲爛熳香氣襲人金湖有山曰甕山寺曰圓靜左俯綠

疇右蘸碧浸又去湖三里西爲功德寺寺基敞王宮楹柱咸錐

金縣彩今殿毀廡宇多隤隊　駕幸亦時時爲浮宮嚴之折而

盆西三里爲玉泉山山北麓鑿石爲螭頭口出泉潨而爲池卽

所謂玉泉其形如規塋澂深靚其味甚甘上有亭宏敞可憩故

天寕

桑乾河

甕
山

甘露

玉泉寺

宣廟所常駐蹕地也其東石梁橫跨泉出其下灝灝纍纍如貫珠浮

湧水囘微波動處見遊魚如針伏石底娓娓不能隱形西南里

許為華嚴寺寺在玉泉山半門內有五洞曰公洞其一也廣僅

丈許深倍之云曰洞嘗遊此寺石有望湖亭峰巒圍拱湖水

亘其前巖如匹練下洞東壁刻元耶律楚材詩剝蘚可讀其墓

在甕山之陽從山腰逶迤數里是為香山寺寺峻峭無夷址憑

危欹空作大叢林殿深五層廻廊步櫩垂于兩翅悉成樓閣丹

甍金瓯欲飛而起入門有泉自石渠流隆鈎然紺碧不減玉泉

寺舊名甘露以此也石橋下為方池正統間嘗遣中官以金魚

數十投其中今巨者盈尺間履聲輒潛不見金剛殿後有古椿

六離立若人殆前朝物慈恩殿右為香爐岡岡之上有石肖爐

岡下二石突出曰瞻餘石皆其形似得名也又下有丹井二相

距文許相傳鑿井時得丹砂故名今寺僧皆取汲于此宗林房

前有夢感泉益金童宗甞至其地憂矢發泉迸旦起掘地果得

美泉後僧以泉淺浚之逐隱由崖西上曲折數百步則虹光寺

寺據山頂短垣遶門地悉甃以石寬平可坐寺有千佛殿形製

圓巧成化初剏于中官中官高麗人也見其國金剛山有圓殿

故倣其製于此觀音閣左有軒顏以來青坐軒中見平蕪蒼莽

飛鳥出没其下面其前者金童宗登星臺也山椒轉虎緼林寶

剎與金山園陵錯出千百緹朱屐白狀如簇錦　神京九門關雙

裏然起于五雲下山而東岡隴相望長松夾道隱以繚垣復有

寺曰碧雲修除連欄與香山稱左曲逕有卓錫泉環庭際瀁瀁

鳴中爲廣亭平礎之右壁峉嵂綴以文石得趣之最幽者眞都

邑之偉觀也

金陵圖記

古稱岷峨之山度大庾句彭蠡以北盡于世□□謂天府之國山

水之會故漢以後多都焉盖鐘山以東北迤邐于西南大江以

西南環抱于東北矣淮以中出而橫貫于三山石城之間故由

鐘山左攝山臨沂武岡石埭聚寶天闕東西南鑾以亘于西南

三山而止于大江則龍蟠之勢石覆舟雞籠直瀆盧龍北亘以

達于西石頭而止于江則虎踞之形彼漢唐郡堞六朝宮城淮

北淮南依麗互異因山距淮以盡四極其在今日于制爲善故

宸居華益雙闕雲浮百司庶府基布星列回廊步欄九達若水

大哉

金陵

鍾山

觀音門

靈谷

孝陵

橋山

太平隄

竹

通濟

正陽門

中火橋

武定橋

桃渡

方山

秦淮

金陵總圖

聖祖之烈所穆上而定九闉也

鷄鳴山址拱神京丹朱其麓十廟埴土爲袤冕俎豆以祀古帝

勳臣觀象臺範金爲璣衡以步分至憑虛閣俯闞以眺官闕衝

街山川遠近閱江樓臨流以受江漢朝宗都人士之所載擊而

眉摩也朝天官修門九曲亭其西臯爲冶城亦爲謝公墩高臺

迂徑闒覽山林謝太傅王右軍之所登以退思十忠貞之所蛻

骨也石頭削石爲城金湯而天塹之乃淸涼寺胭脂井城臺之

崗咸左右望焉六朝之所傳舍而朝夕也它如鎭淮爲朱雀橋

出水關中街水環爲自鷺洲州之上會惠寺爲李白酒樓繞南

城角高處爲兀棺閣少北高皇爲鳳凰臺聚寶門外爲長干題

南為秣陵城大中橋東畔為白下亭小教塲西門為上林苑皆

古今之嘅雍門周之所鼓琴而悲者也出東門為鍾山緹垣緈

關翠梅萬樹鬱葱王氣隱隱起萬緑間山一名蔣亦名紫金出

太平門行太平堤上清溪陰人中抱碧流百頃一小城架樓作

東西廡以收初賜夕照辟蠹魚靈谷在鍾陵東麓有五里松虬

枝蔽虧天日鹿呦呦千百為群狎客而過無梁殿皆甃甎作三

務不設椽桷景陽鐘製朴而平脣望之有古色殿右一啞鐘勑

置于風日之下前朝選入為禁鐘不鳴歸之則鳴于寺中僧云

爾也下殿為響屧左為琵琶街拍手試之如彈絲或云其下多

疊甕乃梁昭明太子讀書處廊皆吳偉畫壁巳蝕不存塔藏誌

公南身左立一異香如鳳目倚以錫杖入功德水者乃法喜壽

求西域阿耨池以七月得之者梁以前嘗取以給御案故在峭

壁寺東自遷誌塔水從之而湧其地逾涸亦僧云爾聚寶門

外有大報恩浮圖高三百六十尺瑤臺縹尾雖毀于火其遺者

尚能焜燿天日即石刻龍神人獸精工若生雨花臺在高座寺

後一荒皇耳南行三十里為牛首山牛首者兩峰相峙而名也

又名天闕諸山俱朝鐘陵惟牛首外向從山背東折而南則浮

圖虛閣猴山之高處從麓西行而北則弘覺寺白雲梯梯上一

銀杏陰覆畝餘左折數十級為觀音閣閣之後有小石名捨身

臺閣之下倚空如壘為墈率岩從岩微徑入一石窟為文殊洞

洞西有塔則辟支佛藏舍利所也下塔有禪堂石室闢門一隙

如錢大入塔影倒掛佛案明晦皆然五里為獻花岩石奇詭欲

隨僧懶融苷居之百鳥啣花而獻故名岩之南曰屯雲亭又南

曰芙蓉閣自此囘顧牛首更如繡壁可愛也出觀音門循磴道

為觀音岩岩逼霄漢怪石礧垂大江南來帆檣僅在扉闥間苷

達磨于此折蘆而渡寺貞山橫起垣檻如率然閣在其西亦傍

岩懸攜下築江唇為基上交九柱置牛首烏憑之可瞰江岩西

數百武乃燕子磯飛崖掠江如燕尾然亦岩之分脉也江水抱

其三面以鐵鎖曳礎趾上植丘亭標之江上陰風怒號勢欲飛

動若其晴光靜練江豚吹浪上下或月上東山視底步辭峰香

渺如落雁眞偉哉觀矣

附

采石磯

采石一名牛渚磯蹲石成山居大江中以日受漂射故石懸碕

嶜碚稱別鳬之奇也磯上為謫仙祠樓中有李太白像樓顏曰

南北奇逢壁多名人詩贊祠左為真武祠右為蛾眉亭捉月亭

樓前古栢參天江濤沸齒風狂雪靄心目爽然真令人兩腋欲

飛昔晉代吳王濬舟過三山王渾邀濬議事濬奉艦曰風利不

得泊卽此地也

青山

從牛渚入為姑孰山草樹翳薈遙望若空翠飛落再數十里則

為青山謝玄暉守宣城時于窗中見遠岫樂之故人以名其山

山南亦有玄暉故宅俯覽平川烟林如織題搆遠矣流泉怪石

尚韜與閒雲往來頂有謝公亭西北十五里山之支麓有李太

白墓前為白祠白才倩當溪在宣城下乎而生必景謝不衰古

之高致如此疊嶂樓在今宣城郡署中百尺倚山四際無所不

盼亦謝舊北樓址此地為姑孰今更郡為太平六朝名宣城

九華山

九華山原名九子山自池州東南行三十里過玩鞾溪六十里

至山下陟嶺踰天橋十里則化城寺絕頂為金池藏寶塔李白

青堂九峰秀色峭拔如青蓮花開故李白易九子而名之峰之

左右可以峰舉者更九十有九嵐烟森列紫翠萬狀當其返照

入山月出東方殿角上氣清穎寂呼吸眞與帝座通古人如杜

荀鶴羅隱寫洪杯渡咸負笈徃而獨稱曰者山自所居且志顯

也池緣翠微堤三里爲督山山高不及九華然秀窣多奇石如

妙空岩石鼓洞仙人橋皆都人不絕游故其名與九華埒

　錫山慧泉

錫山出郭外十里爲九龍山山之麓有泉焉名慧山泉即以名

其寺石實方丈唐令敬深源鑒而廣之陸鴻漸品以爲江南第

二水者石無坎鑄當是狀流滲灑而出亭泓清洌勝于虎丘十

大夫壘石為山鑿地為沼深篁高桺掩映樓臺咸在寺左右而

假泉為勝又沿流一葦可航故浴者亦引興于泉而盤桓于諸

園亭水石之內倏忽數十處真如 登閬苑瑶池

茅山圖說

茅山在句容縣東南四十五里山形如句字初名句曲山後因
茅君得道于此更今名道書為第八洞天第一福地山有三峰
三茅君各占一峰最高者為大茅峰上山二里為崇禧萬壽宮
其東有東西楚王澗自華陽洞西三水合流縈宮之前相傳楚
威王游憩于此蓋陶貞白華陽下館也入門有崇臺三級鑿石
墜級名拜章臺宋徽宗時物又有陶貞白王遠知祠出宮東行
祈而南約五里道始石級躋陟頗艱里許經朝山亭後上有半
山土地祠緣崖而行道盆峻險金壇諸山遠列雲霧一里許為
聖祐觀據峰之巔大茅君升仙處也觀北稍上平石為天市壇

茅山圖

朝山亭

楚王澗

龙池

天市�檀

撮石泉

喜客泉

伏龍岡

李舍
光墓

聖祐觀

崇禧觀

真井

華陽洞

萬壽宮

雷平

玉晨觀

永樂中於此埋玉簡五左稍下則龍池池不甚廣小黑龍十數

游其中長僅三寸昂首四足目睛爛然腹有丹晝而無牝牝蓋東

蜥蜴類歲旱禱雨輒應今重午日祀山神而龍則以驚蟄下東

北半里有喜客泉圓徑丈深半尋鼓掌卽湧沸津津如散珠山

復有撫掌泉在昭明讀書臺下與此泉同渉澗東折數百步至

華陽洞道書謂三十六洞天之八周百五十里名金壇華陽之

天巨巖如削上有華陽洞三大字外兩石相距狀如掀唇後入

累甓為垣以防失足而復亭其上以俟游者自其左循石級術

首而入巖泉點滴下多積水益洞有五門此南面之西便門也

洞右東下數百步有石柱洞口偪仄容僅一人東北道多亂石

經仙人洞西折歷馬迎街度石梁爲元符萬壽官乃陶貞白故

宅中亦有拜章臺壇緻不逮崇禧官崇禧有宋徽宗賜元符宗

師玉印方三寸許其色蒼潤文曰九老仙都君印篆刻精妙有

法劍一亦徽宗賜鎮山之寶也出山一里爲崇禧觀其右王

法王墓北折幾二里古松千株有官祠三茅君道祖北折五里

爲陶貞白墓又一里爲玉晨觀即所謂金陵地肺天下第一福

地者也東音陽羲許長史父子金于此得道其前池曰雷平昔

雷氏養龍之所池南爲伏龍岡上有唐玄靜先生李含光墓觀

門列古檜十四傳許長史手植大逾合抱紋皆左紐檜下有許

眞人丹井兩廡及庭古碑二十有五登白馬老君殿前有周眞

入池老君像後龕仙人展上公像稱高辛時人法堂東有陰陽

廿井二穴而共一水以其氣分寒燠故名云許長史舊跡飲之

可以愈疾

黃山舊名黟山唐天寶六年六月十七日勅改黃山當宣歙二

郡界高二千一百七十丈東南屬薇之歙縣西南屬休寧縣各

一百二十里東北屬宣之太平縣八十里相傳黃帝與浮丘翁

鍊丹之地山有三十六峰三十六源二十四溪十二洞八大品

山之西麓田土廣衍曰焦村蓬峰丹碧峭拔攢戲由焦村二十

五里至湯嶺岡阜蟠結鑒石開逕嵯巖欹危瀑布聲如雷怪石

林立又十里為祥符寺前深流委萬石閒山皆直松名杉藤

絡莎被蓊薆龍茸有靈泉自朱砂峰來依岩通二小池上池瑩

澈毫髮可鑒泉出石底纍纍如貫珠氣秘靜若湯酌之甘芳非

紫雲峯

柏林峯

飛龍峯

獼猴岩

及石龜

石瓶泉

新寺

龍岩

龍吟寺

舟霞峯

石門峯

圖石塔

石門源

此乃黃山之中
登眺則諸峰
悉歸眉睫

烏泥嶺

狼豹洞

吟嘯橋

万石市

雲門峯

浮丘峯

浮丘壇

翠微寺

土地祠

招節塔

廣福寺

仙影

焦村

他硫礦泉比也相傳沉痾者澡雪立差又龍池距寺左三里許

奔流噴薄瀉石潭中亭午照燭五色璀璨有山樂鳥啼聲甚異

若歌若笙節奏疾徐下山則無有傍近數峰凌空為天都芙蓉

殊砂峰其尤高者天都峰也上多名藥採者裹糧以上鳥道如

線三日可至峰頂逾焦村三十里為翠微寺古松修篁石澗橫

道寺庭有井云麻衣師卓錫處不溢不涸一峰卓峙東南隅曰

翠微條支囙互寺居盤中故諸峰俱隱不見十五里過白沙嶺

往往攀崖壁牽蘿蔓或小木貼巖若棧而度幾不容武傍臨絕

壑又七里至絕頂頂平廣倍尋環視數百里岡巒墟落歷歷可

數村址十里有仙源觀林阜周匝南列翠峰踰與嶺而南所謂

三十六峰者騈列舒張盡在一覽循岩曲折抵自龍潭巨石谽

谺泃潨衝激深不可測歲旱民謁款雨立至又度板橋有小庵

自興嶺抵此四十五里人迹遼邈可屏塵事云

第一鍊丹峰高八百七十仞浮丘翁于峰頂煉丹經八甲子乃

成故上有丹竈下有丹源源中有鍊丹水洗藥溪搗藥石白石

杵儼然尚存

第二天都峰與鍊丹金為群仙之所都高九百仞下有香谷

源常聞異香又有香泉溪水味香美

第三青鸞峰連天都峰高八百五十仞狀如青鸞之蹲下有採

藥源黃帝于此採藥也

第四紫石峰連青鸞峰高六百仞純是紫石下有湯泉源水流

下湯泉溪歙州圖經云黟山東峰下香泉溪中有湯泉泉口如

椀大出于石間熱可點茗仙經云山石出硫黃朱砂其水卽熱

此名朱砂湯春時卽紅氣味香美唐大曆中歙州刺史薛邕造

人就立舍宇大設盆斛病無輕重浴者皆愈宋大中五年刺史

李敬方患風疾至湯池浸浴感白龍現風疾遂瘥乃造白龍堂

勒銘于石因號湯院請僧住持保大二年勑爲靈泉院又賜名

祥符院更歷朝代殿宇傾圮正統十一年住持全寧重修

第五鉢盂峰連煉丹峰高八百五十仞如覆鉢之狀下有新羅

庵劉宋時東國有一僧人來山修禪定絕色味三十餘年不出

溪口嘗于峰脚平石上以錫杖卓出一泉鍊丹而服忽一日彩

雲仙樂來迎遂乘龍上昇梁大同中有人于煉丹處見一罽弁

石竈藤蘿纏鎖因名仙僧洞陰暗之夜洞口有一燈現朗如明

星人謂之聖燈又有擲鉢源其僧常擲鉢于空中久而始下錫

杖泉至今猶存

第六桃花峰連鉢盂峰高八百仞下有桃花源桃花溪世傳黃

帝所種至今遍峰源溪洞前純是桃花三月方盛開謝時瀟溪

皆花片流入湯泉即名桃花湯

第七朱砂峰高九百仞宛如削成峰半壁有朱砂巖巖中有朱

砂望之如崩頹猿猴亦不能到唯飛鳥方及下有朱砂洞朱砂

石朱砂源朱砂溪溪水東流入湯泉溪

第八獅子峰在朱砂西南高五百仞宛如獅子蹲踞下有錦霞

洞時見錦霞彌布又有香林源林中異香馥郁

第九蓮花峰在朱砂北高九百仞狀如蓮花正開下有蓮花洞

蓮花源水從朱砂溪與桃花溪合流

第十石人峰在蓮花北高七百仞宛如人形下有白鹿源曾有

白鹿為人所獵又有駕鶴洞浮丘公在此駕鶴也

第十一雲際峰在石人西南高八百八十仞峰頂入雲際下有

藏雲洞收斂白雲又有乳水源味甘如乳有布水向東流入桃

花溪

第十二疊嶂峰在雲際西高八百仞其形如嶂下有石乳巖四
季常滴石乳其白如雪俗呼滴水巖又有陰坑源陰蔭不見日
色源水東流入白雲溪俗呼滴水巖又有陰坑源陰蔭不見日
水流入朱砂溪後有松谷祖師結庵潭外二里許基址猶存松
谷有石誌云橫也三十六豎也三十六再過三十六却來間松
谷近有道人亦棲止于此

第十三浮丘峰連叠嶂峰西南高九百仞陰硐源南頂有浮丘
仙壇彩雲靈禽棲止其上下有浮丘廟浮丘觀唐會昌中拆毀
廟址猶存每年州縣水旱祈禱立應又有五雲源浮丘于此乘
五色雲去浮丘溪俗呼浮溪水東南流入曹公溪昔人姓曹于

此上昇今呼曹溪嘗有人至浮丘壇見樓臺宛然前有白蓮池

左右有鹽積未積歸而邀人再來了不知其處宣德間歙道人

鮑興道基新安翕千戶趙安等重創廟宇修砌道路

第十四容成峰在浮丘東高九百仞容成子遊息之地故有容

成溪俗呼容溪下有紫烟源常有紫烟籠葢又有容成洞中存

容成子遺址

第十五軒轅峰東連容成峰高八百九十仞下有紫芝源黃帝

曾于源中採紫芝今亦有紫芝之生峰頂有仙石座爲軒轅坐處

下有仙人洞紫雲溪紫雲時時不散又有仙石室乃軒轅遊息

之所石罅石砧劚藥刀痕猶存相傳樵翁入室中見一道士釀

酒為設一盃翁云天性不飲至夜又彈琴說之翁借宿道士目

此宿不得送出洞口忽到朱砂溪復迷入朱砂洞香林源出遂

不得出變成毛人今有毛人巖

第十六仙人峰在軒轅東北高八百六十仞頂有二石人宛然

對坐信神仙之聖跡相傳黃帝與浮丘上昇雙石笋化成峰南

向者為軒轅背倚一石屏迥如玉展北向者為浮丘其下石壁

高五百餘仞猿猴亦不能到遊者上紫石峰望之下有仙人洞

第十七上昇峰連仙人峰高八百仞昔人姓阮于此上昇故名

下有阮公源阮公巖阮公溪俗呼阮溪峰上往往有仙樂聲

第十八清潭峰連疊嶂峰北高八百仞清潭流水傾瀉可高百

餘仞下有布水源錦魚溪時見錦鱗遊泳

第十九翠微峰連清潭峰北高八百五十仞下有翠微源翠微

洞又有翠微寺青牛溪昔人見一青牛走入水中尋覓不見峰

畔有布水源此峰屬宣之太平縣界

第二十仙都峰連翠微峰東高八百仞下有仙都源仙都觀此

峰亦屬太平縣界

第二十一望�î峰在山北連仙都峰高八百五十仞黃帝乘龍

飛昇群臣援髯墜地故下有龍髯巖至今長生龍髯草又有望

仙鄉昔人望見空中三仙上昇聞彩雲中有絃歌聲峰西有絃

歌鄉絃歌洞絃歌溪俱屬太平縣

第二十二九龍峰連坌仙峰東南高八百仞九条合成如九龍

相纏下有九龍岩九龍源九龍洞九龍溪九龍觀今改為僧院

天尊像猶存

第二十三聖泉峰在九龍西南桃花峰東北高八百七十仞上

下大中間小狀如腰鼓頂有湯池人不能到于隣峰頂上望見

池水騰沸耳從池湧出一布水向峰頂東南而下入湯泉源甘

泉溪昔浮丘公謂黃帝曰黟山中峰之頂有湯池味甘美可以

鍊丹煮石盖此處也

第二十四石門峰即黟山之中峰高八百八十仞下有石門兩

山相通山之半壁有一大石横架其上兩畔各有大石狀如龜

形長數丈通人行當中有一大石塔正圓如月有四層址圍二

丈高三丈上大下小狀如刻成然非人力能及葢靈仙所建也

半壁有一石澡瓶引觜狀如杓柄中有流泉出焉山下有石門

源石門溪猿猴巖狼豹洞

第二十五基石峰在石門峰畔高八百仍浮丘與黃帝圍棋之

所唐天寶中有人見一石碁局布子分明遂撥開取之去却回

見復如初后人尋之莫知其處下有碁石源

第二十六石柱峰在碁石峰西北高七百九十仍如柱之削成

下有石壁號石壁源

第二十七雲門峰在石柱南高八百八十仍兩峰相金如門雲

氣常從門中過下有雲門源雲門溪水從二峰中流向東南而

去

第二十八布水峰在雲門西高七百八十仞下有百藥源中生

百種藥下有紅泉溪水咸紅色布水長十餘丈

第二十九石牀峰在布水東北高八百五十仞頂上有石床長

一丈二尺闊五尺如白玉琢成上有碧石桃三枚紫石牀三張

下有石室源石室如屋深十餘丈

第三十丹霞峰在石床西南高八百九十仞時有丹霞籠之下

有紅术源遍源生紅术有丹霞溪時見流霞隨水而出

第三十一雲外峰在丹霞西北高九百仞勢出雲外頂有杜鵑

花下有杏花源杏樹莫知其數又有瀑布泉飛流數十丈

第三十二松林峰在雲外峰西高七百仞下有松林溪遍峰松
木又有黃連源石榴巖巖上有石榴樹

第三十三紫雲峰在松林西北高八百九十仞頂上常有紫雲
覆之下有栢木源中多栢本又有榆花溪水入湯泉溪口

第三十四芙蓉峰在松林西高七百五十仞下有白馬源卽黃
帝遊行之地隔溪南回有馬跡石上有蹄跡二三十深者尺許
淺者二三寸宛如泥印

第三十五飛龍峰連芙蓉峰高八百七十仞峰勢峭拔如飛龍
下有百花源百花洞又有布水流入湯泉溪

第三十六采石峰連飛龍峰西高六百似亡有白龍岩白龍源

白石如玉色陰晴之夜即見布水流下

浮山圖說

山在安慶府桐城縣東九十里又名浮渡山周廻五里高三里

餘自地視之如漚自江視之如浮不峻不麗其巖三百五十最

著者三十有六其峰七十有二稍南爲石龍峰蛇蜒如龍人行

龍脊上東爲六子諸巖蟬聯如千夫廊謂之廊巖南爲會聖巖

幽邃環翁可樓可屋東有穿心巖空洞可數百武遊者出入焉

又東下爲石門東南爲金谷巖上有屋有塔西南一峰千仞壁

然俯江上有兌巖西上爲大通巖視諸巖尤勝有古岩有龍湫

人謂之天池其水淵洄不溢不涸内積浮查而生草木西下爲

張公岩有井甘列西爲西峰滴水巖有穴如鑑僅可望天日坐

佛子嶺
發來峰　　如來峰

遠道場

龍吟洞

寒巖

鏊髻奇

放生池

其中冷然生寒毛髮粟起南下漸平有浮山寺今廢

金谷巖在翠微峰下橫十三丈縱五丈巍然若倚空中左有拂

龍峰首楞巖九曲洞浮空巖紫霞關望星臺臺下爲茶庵右有

大通巖巖㼧虹井支機砥來等石如來羅漢文殊諸峰下爲綠

蘿庵巖頂有石笋高掛嶄然側有懸泉雨則瀑瀉如龍㩳九

澗澗水下遍九曲塞前則縈帶湖水屏列衆山路通紫霞關出

會聖巖前則古木凌霄綠蘿蒲地木蓮二株春秋花開清香滿

谷滴珠巖原名大通巖又名滴水巖在金谷巖右門高狹而曲

內深廣而圓矗然倒懸如螺狀可容數百人當頂一竅見天下

有穿心閣二層頂有龍池有池無水雖暴雨涓滴不留其水自

石竅穿閣流下若珠飛玉韻下有石池溢則入洞口石厲莫知

所出四壁崆峒擊之如鼓吹彈歌舞響應如雷右有瑣雲石怪

石嶙峋高插霄漢常有雲霧迷其巔遊人至此頓覺風塵永釋

身世兩忘昔大逼禪師棲息于此四壁石刻甚多浮空岩在九

曲洞左翠微峰側石寂虛大若廡麤然綿亙數丈山僧傷岩添

莘以居朏朱吾弼題曰仙凡此隔首楞岩在獅子口登其巔則

湖山一目左翼有泉四時不竭朏邑人阮自華刻首楞嚴三字

于壁會聖岩在翠蓋峰山深廣可容數百人俗稱會勝岩左有

石龍峰龍虎關枕流翠華五雲慶雲樓真諸巖石邅石廊委曲

約里許右有大石如砥萬曆二十年間上有出水荷芰紅黃間

礁如繪名蓮花石又有洗藥池圓徑二丈和風岩三曲洞靜極

洞約半里許下爲潛龍峽峽壁有半開負鰲朝陽諸洞前則天

柱恒鎮峰層巒疊翠竹樹交錯爲此山最勝棲真岩在會聖左

巖石刻云開山和尚卵塔和風岩深廣約二丈許前有石池一

泓慶雲岩石寬深邃倍于棲真無冬夏常陰翠華岩一名君子岩

以岩前竹得名桃流岩石壁嵯峨境界如畫穿心岩在胡麻溪

發源處天然石板聯屬左右如橋故又名仙人橋旁有杵臼爐

榻藏春仙隱招隱三巖深廣可容十計人閒寂清幽真若仙宿

談玄巖在金雞洞上曲阿深廣人所稀到前壁刻慶曆六年中

秋遠公談玄於此碧桃岩形似箕股巖畔舊有桃每熟時猿猴

摘巘遠公故名張公巖在玄元峰下昔宋部使張同之隱此內
有天然石閣縱橫各二丈許後壁龍井甘冽異常前有夕陽樓
杵藥臺方石特聳上有玄霜臼下有�ੑ爐洞爛柯亭有棋盤石
方石如柸桃澗每春時花發兩岸相映紅景最佳跨澗爲棧葊
橋左有遠雲梯石礎盤空旋繞梯上爲遊仙迓塵迴隔右有
渡仙橋遊龍峽峽北岸爲雲錦廊石壁斜亘數百仞高十餘仞
文浪層層似風捲江濤觀音巖一名嘯月巖在翠屛峰下背陰
面陽山水環遠內供觀音大士像峭壁巔有觀音巖三大字多
景岩豈高深可丈餘四壁石窟有若坐者杯者先者縱橫交錯計
百有八蓋會三十六岩七十二洞之景聚于卷石故名西風岩

在遊龍峽南渡仙橋側太古巖縱橫丈許境極幽邃真隱巖深

廣容一丈窩員奇異丹丘巖前對屯兵峰下則丘瓏環拱後有

石泉頂有小天池昔人鑒石規數十丈引水入巖以供汲飲嘯

雲巖橫一丈深七尺倚天巖深二丈長三丈榯東囬西兩水護

田橫遶其麓牛空巖前臨爛柯石右傍遠雲梯碧雲岩石門廣三

丈深二丈高丈餘壁有泉常津津流止泓巖在連雲峽內海島

巖四壁石孔纍纍若蜂房若浮漚以千百計上有蓬壺洞怪石

若老叟控猿頂絞蒼翠雲樓巖石廊軒豁綿亘數丈靜定巖在

抱龍峰後伏虎巖陡峻難登會陀巖在山西隅巔有石笋竦立

昔歐陽公與客飛觴于此亦名醉翁巖摘星巖高數百仞前有

夾枙石兩石金聳中裂一線狀如夾枙左有斷虹峽若斷虹斜

掛應真臺方石高聳上刻應真二字曉翠岩橫開一穴前仰後

頻中隔石壁夕照生光

朝陽洞潤四丈深三丈俯潛龍峽面桃流岩壁刻王陽明詩頁

鰲洞狀如鰲頁石黑虎洞在石峽中三曲洞石廊屈曲潛龍洞

凌霄洞圓大如箕雷公洞有毛知遇曾同塔石刻後有石井二

雷鯉題爲丹井前有石池一形如硯房刻硯池二字亦鯉所書

金鷄洞圓大如輪可望不可徙趙孟頫題下有胡麻溪七曲之

水合流一派兩岩奇景不亞桃源有仙橋橫跨溪上鐵笛洞在

太虛峰削壁數十仞上內圓外方望之如雙門半闔奇嶺其也易

屬結洞有怪石纍纍如懸水簾洞懸出石瀑布飛沫如珠阮君洞

舊名太乙洞阮叔文鐫阮君洞三字于壁流霞洞上有石痕貫

頂若霞垂碧落梅花洞圓大如箕深不可測洞口有古梅開時

清香瀟峽吁雲洞形圓不大休洞竹木陰翳懸梭洞峭壁直

裂一隙頭銳中廣宛然一掛壁梭太極洞形圓大如太極圖甚

玉洞水自頂流下聲若戛玉峨嵋洞形如偃月彩霞洞門闊三

丈有石倒懸如仰盂形內曲深二丈高三之一有石臺一座一

覽洞又名飛燕洞形如燕窠人不可至橫雲洞形如梭深二丈

餘龍女洞內有小洞二景象多異天機洞石壁上峙下開一洞

橫一丈高牛之鳳石洞形如鳳冠等芝洞圓大如芝玄賞洞深

演數丈側有鷹嘴石銳如鷹喙退休洞陰幽北向後天洞曲屈

深窈一線洞兩石對聳中分一覽遍天房有赤壁石本山石多

皆蒼翠唯此石壁如丹海天洞下與海遇寶藏洞一穴直裂龍

隱洞泉自石竅中出下有石井門有泉眼照遠大師所鑿定心洞

宛如雙目九曲洞外厰內幽入其洞者冬燠夏慄小華洞形直

而扁待春洞幽僻險峻洄蒼洞直裂二丈中廣兩銳華嚴洞相

傳昔人以石匣藏華嚴經于此旋螺洞方石如屏洞如旋螺幽

谷洞橫裂一廊倒懸一洞流水滲內形如箕股龍湫洞在滴珠

岩頂長虹洞在如來峰下遁路洞聽谷洞無為洞相連圓大如

盤石象洞巨石如象下開一孔石屋洞深二丈餘甘泉洞大旱

不洞石峽洞長廣二丈寶鑑洞形圓如鏡碧雲洞睡虎洞峭不

可陟蓬壺洞形如望月臥龍洞蜿蜒如龍昇蛟洞在蛾眉洞側

舊有巨石砥門忽迅雷破石水湧蛟騰今遺跡昭然

望仙石在山南高聳如人跂立玉兔石在華嚴寺窪后壁一石

盤坐宛然如兔麒麟石鳳凰石金以形名羅漢石在抱龍峰下

遠視之儼然一僧披伽黎而坐靈異石在天池側每霧起輒雨

虎牢石在盤谷關捍關石高石挺若武夫鸚鵡石在獅子洞狀

若鸚鵡歪翅引啄欲鳴角端石一角獨聳勢如欲觸岑芝之石濟

秀奇崒崿儼若岑芝道人石三台石撒珠石披翠石雙龍石其在

妙高峰左右壁間

金山焦山北固山圖說

金山者以唐裴頭陀掘地得金而名也山爲大江孤島巋然截

洞波濤日夕撼之如砥柱寺前小島儷立左爲棲鶻右爲白雲

白雲卽郭璞墓也環島盤渦轉轂舟近之則陷入窅彷彿所稱

三神山可望而不可濟云島壯龍宮水府昔人立石華表使舟

不得近烟雲瞑而誤入者山頂則擊鐘聲招之門不可泊舟凡

至寺中者皆由雄跨閣閣額舊爲宋仁宗御書飛白張之則波

濤洶湧蛟龍出没故藏而不張今不復存寺右有龍井陸羽品

爲江南第一泉或以山在江心稱中濡水或云源與中冷水府

通半山左上爲江天閣憑欄則怒濤百里千檣在足下丹徒飛

京口三山

都江
楼夜址
观

焦山
焦祠

瘗崔銘

三名洞
双江亭

海門

北固山

银石

丹徒

鳥遠不能度卷翼于行橋上息之山頂留雲亭即妙高臺也瞻

維揚一片白高樹如薺海門隱見在其東方亭南有石刻妙高

臺玉鑑堂六大字玉鑑取蘇儀甫詩僧于玉鑑光中坐句此有

善財樓今俱廢北下一石出水為善財石近頭陀空構觀音

閣當之築多寶浮圖其房被繡不減山前也祖師岩肖裴頭陀

像巖之右有洞深黑不可入觀龍池左有龍王祠著祠典每歲

有司祀以特豕又有江山一覽烟雨奇觀二亭泊舟處舊有老

黿僧呼之輒起今不復來矣山負秀色從京口視之正如蓬萊

方丈立弱水中

焦山亦江中浮嶼視金山袤過之然不及其峭削登其巔水天

萬項四埜在目百金山一拳石耳山後沙嘴長四十里始自隋

唐中二小石山峙爲海門山麓禪房丹室飛朱列峯其名焦著

以漢焦先隱于此三詔不起故人以姓名山以三詔名洞雙又

名光寺爲晉濟禪寺門有徐武功書榜曰諸山第一峰前檻有

佛禪師十六詠詩石及沈尚書囿祀記出寺西上二百步巖刻

浮玉石屏四大字相對江山壯觀亭有徐武功亭記三名洞中

有隱士像石砌䃗可容數人循石級而登則觀音閣修篁叢立

其右僧房據江之勝而金山雄崎于前東折二百餘步則吸江

亭相傳其址舊爲浮圖洪武初燬于火後遂易以亭下則水晶

庵右軍所書瘞鶴銘爲雷擊覆于水濱須臥而觀之江波浩渺

極目無際風帆雲樹隱映逈誠奇觀也

北固山在京口城北下臨長江元和郡縣志謂其勢臨險固故
名梁大同十年武帝幸此山易名北顧出城自山岡里許則甘
露寺之得名以剗于吳甘露元年或云因甘露降名寺非也
門榜曰天下第一江山宋延陵吳琚書盡梁武舊書而琚補之
也門內稍右有鐵浮圖十級迺唐李德裕觀察浙西時所鑄奉
舍利以資穆宗冥福後燬于火今浮圖宋元豐閒鑄非復唐之
舊矣殿側崖下有龜月潭潭之右為馬澗其水巳涸庭下有鐵
鑊二云梁武帝植蓮其中以供佛者山巔有多景樓今廢僅存
其址多景北下山足有石室深可丈餘名觀音洞嶇峻莓滑人

穿得至真武祠在山之半狼石在演武塲演武之左有小水潭

泓深碧名鳳凰池其上山石壁立可玩天津泉在山南麓隣于

僧室洪武初　高廟駐蹕此山見僧汲于江賦詩有甘露生泉

天降津之句僧後捆地得泉因以天津名之

虎丘圖說上 方靈岩光福荷花蕩附

虎丘山無高巖邃壑獨以近城故簫鼓樓船無日無之凡月之

夜花之晨雪之夕游人往來紛錯如織而中秋為尤勝每至是

日傾城闔戶連臂而至衣冠士女下迨蔀屋莫不靚粧麗服重

茵累席置酒交衢間從千人石上至山門檻比如鱗檀板丘積

樽罍雲瀉遠而望之如鴈落平沙霞鋪江上雷輥電霍無得而

狀布席之初唱者千百聲若聚蚊不可辨識分曹部署竟以歌

喉相鬥雅俗既陳妍媸自別未幾而搖手頓足者得數十人而

已已而明月浮空石光如練一切瓦釜金停聲屬而和者纔三四

輩一簫一寸管一人緩板而歌竹肉相發清聲亮徹聽者魂銷

府州蘇

湖内奇観　卷十

澗校崔

太
湖

比至夜深月影橫斜荇藻交亂則簫板亦不復用一夫登場四

座屏息音若細髮響徹雲際每度一字幾盡一刻飛鳥爲之徘

徊壯士聽而下淚矣劍泉深不可測飛巖如削千頃雲得天池

諸山作案巒壑競秀最可觴客但過午則日光射人不堪久坐

耳文昌閣亦佳晩衒尤可觀面北爲平遠堂舊址空曠無際僅

虞山一點在望堂廢已久

上方說

去胥門十里而得石湖上方踞湖上其觀大于虎丘豈非以太

湖故耶至千峰巒攢簇層波疊翠則虎丘亦自佳徙倚孤亭令

人轉憶千頃雲耳大約上方比諸山爲高而虎丘獨甲高者四

顧皆伏無復波瀾甲者遠翠稠叠爲屏爲障千山萬壑與平原

曠野相發揮所以入目尤易大兩山去城皆近而遊人毵舍若

此豈非標孤者難信入俗者勿訝或袁石公調上方山勝虎丘

以他山勝虎丘如冶女藍粧掩映簾泊上方如披褐道士丰神

特秀優劣定矣

靈岩說

靈巖一名硯石嶐絕書云吳人于硯石山作館娃宮即其處也

山腰有吳王井二一圓井曰池也一八角井月池也周遭石光

如鏡細膩無駮蝕有泉常清瑩晶可愛所謂銀床素綆已不知

化爲何物其閒犖車持瓶鉢而至僅僅一三山僧出沒于衰艸

寒烟之中而已有池曰硯池旱歲不竭或曰卽虎華池也瑩寒

臺見太湖諸山如百千螺髻出沒銀濤中亦區內絕景山上舊

有響罍廊盈谷皆松而廊下松最盛每衝飆至聲若飛濤石上

有西施履跡碧巖緣鉤宛然石髮中雖鐵石作肝能不魂銷心

孖山又有西施洞洞中石貌甚麤醜不免唐突或云石室吳王

所以囚范蠡也其下窪處爲東西畫船湖吳王與西施泛舟之

所採香徑在山前十里望之若在山足其直如箭吳宮美人種

香處也山下有石可爲硯其色深紫佳者不減歙溪米氏硯史

云嶽村石理麤發墨不糝卽此石也山之得名以此

光福說

光福一名鄧蔚與玄墓銅坑諸山杼連屬山中梅最盛花時香
雪三十里其下為虎山橋兩峽一溪盡縈四匝有湖在其中名
西崦湖濶十餘里亂流而渡至壽聖之山足林壑尤美山前長堤
一帶幾與湖埒堤上桃柳相間每三月時紅綠燦爛如萬丈錦
落花染成湖水作臙脂浪畫船簫皷往來湖中堤上妖童麗人
歌板相屬不減武林西湖寺僧言董氏創此堤費不下百萬錢
時年飢甚民無所得粟董氏今載土一舟者得米數斗旬日之
內土至如山遂成大堤山間蒼松萬餘樓閣臺榭宛然圖畫栢
屏蘿幃在在有之碧欄紅亭與白波翠巘相映發山水園池之
勝可謂無之矣袁石公曰此山若得林和靖倪雲林二三輩粧

點其中豈不人與山俱勝哉奈何層巒疊嶂不以宅人而以宅

鬼悲夫

荷花蕩說

荷花蕩在對門外每年六月廿四日遊人最盛畫船雲集漁舠

小艇催覓一空遠方遊客至有持數萬錢無所得舟艷旋峙上

者舟中麗人皆時粧淡服摩肩簇烏汗透重紈如雨其男女之

襍燦爛之景不可名狀大約露幰則千花競笑舉袂則亂雲出

峽揮扇則星流月映閒歌則雷輥濤飜蘇人遊冶之盛至是日

極矣

新鐫海內奇觀卷三

錢唐　臥遊道人　楊爾曾　輯

西湖圖說

西湖故朙聖湖也周繞三十里三面環山谿谷縷注下有淵泉

百道瀦而爲湖漢時金牛見湖中人言朙聖之瑞遂稱朙聖湖

以其介于錢唐也又稱錢塘湖以其輸委于下湖也又稱上湖

以其貧郭而西也故稱西湖云西湖諸山之脉皆宗天目天目

西去府治一百七十里高三千九百丈周廣五百五十里蜿蜒

東來凌深拔峭舒岡布麓若翔若舞萃于錢唐而嶄萃于天竺

從此而南而東則爲龍井爲大慈爲玉岑爲積慶爲南屛爲龍

湖山一覽圖

桐廬
釣臺
富陽
北高峰
覽庵
天竺
東岳廟
報先寺
古蕩橋
秦亭山
佛慧寺
龍井
西湖
湖亭
花園䂊
鄉村
栁楊壇
明真宮
左聖橋
賣魚橋
阮公祠
兒神壇

昭慶大佛圖

寶叔塔

落星石

縱帽石

昭慶寺

佛足

大佛寺

孤山六橋圖

五聖祠

雲橋

金沙井

岳武穆
王墓圖

天門

白蠟房

三天覽路

煙霞龍井圖

南高峰

獅子峰山

海內奇觀

一片雲亭

龍井寺

片雲亭

二二〇

象鼻峰

佛手岩

六澗

翁家山

烟霞洞

煙霞寺

新庵

石屋

净慈席跑图

席跑寺

卯壜

壁觀峰　五雲山

金陵泉

六和塔　清風亭

寶刀礱

回龍橋

為鳳為吳皆謂之南山從此而北而東則為靈隱為仙姑為屐

泰為寶蓮為巨石皆謂之北山南山之脉分為數道貫于城中

則巡臺逶迤帥閫府治運司暨金谷諸署清河文錦壽安彌教東

園鹽橋裾堂諸市在宋則為大內德壽宗陽佑聖諸宮隱隱

賑皆王氣所鍾而其外邐則自龍山沿江而東環沙河而包括

露骨于茅山艮山皆其護沙也北山之脉分為數道貫于城中

則泉臺分司諸署觀橋純禮諸市在宋則為開元景靈太乙龍

翔諸宮隱隱賑賑皆王氣所鍾而其外邐則自霍山繞湖市牛

道紅衝武林門露骨于武林山皆其護沙也聯絡周匝鈎綿秀

絕巒葱扶輿之氣盤結肇厚潯發光華體魄闊矣潮鑿海門而

上者晝夜再至夫以山奔水導而迤以海潮則氣脉不解故東

南雄藩形勢浩偉生聚繁茂未有若錢塘者也南北諸山峯巒

廻繞瀦為西湖澳惡停深皎潔圓瑩若練若鏡若雙龍交度而

頷下夜明之珠懸抱不釋若蓮萼層敷拊辦莊嚴而馥郁花心

含灙甘露是以天然妙境無事雕飾觀之者心曠神怡遊之者

畢景留戀信蓬閬之別墅宇內所希覯者也

錢塘門頹湖為玉蓮堂折而北為來鵲樓折而西為溜水橋湖

波汪其下作瀑布聲過橋為昭慶律寺廻廊曲檻金碧輝煌折

西叢林第一寺北為慶忌塔前有石池相傳有怪物出不若鐵

棺然寺西為石囷橋放生亭橋有水閘澳湖水以入下湖沿東

西馬塍牟角埂至歸錦橋凡四派亭在寶石山麓有碑記禁民

採捕橋西曰寶石山本名巨石山高六十三丈周一十三里巔

有崇壽禪寺寶所塔亦稱保叔塔樓閣憑空軒窗來月塔門舊

有張卽之書湖山勝槩四字今移置淨慈寺閣壽星石一在塔

後一在看松臺下各大數十圍塊然無根望之如斷石屏風獅

子峰皆以形似名之屯霞石色藉如霞介立崖畔看松臺去寺

左百步俯臨巨壑凌駕松下有石圓如隕星曰落星石乳

泉井去看松臺百步泉曰而甘一勺泉在崇壽寺右麓天然圖

畫在寺右一勺泉之陽山麓爲大佛禪寺一峯數仞僅刻半面

飾以黃金尉水如月傳爲始皇纜舡石傷有沁雪泉深廣可二

尺大旱不枯黃塵赤日之困到此盡消緣岡被礎水竹叢叢立

丹谷翠人家如棋布雞鳴犬吠皆在雲中矣又西為智果寺寺

舊在孤山宋紹興間徒築于此參寥泉者蘇子瞻守杭州與智

果僧參寥子善名其所居曰參寥泉寺徒比山泉適出寺後

好事者仍名參寥以志舊蹟西為顯功廟祀宋布衣岳琚又西

為錦塢在寶雲山東宋時花卉燦然若錦故名初陽臺在山巔

清曉烟消日出海底登巔一眺炯然奇觀紫陽書院祀朱紫陽

先生也葛翁井在智果寺西南上方下圓相傳葛稚川投丹之

所又西為寶雲山瑪瑙講寺寺故在孤山名瑪瑙寶勝院紹興

間徒築于此後僕夫泉者祥符間僧智圓居孤山有僕夫藝竹

得泉名僕夫泉後徒寺玆山元僧芳州鑿地得泉遂名後僕夫

泉又西為葛嶺嶺上有葛仙墓其前為四聖延祥觀又西為虎

頭巖山形突出若虎頭望氣者謂杭州有王氣藝祖命鑒之今

斷落矣又西為鳳林寺俗名喜鵲寺葛嶺之西為獲泰山棲霞

嶺嶺上桃花爛燦色如凝霞北有古剙開盞左寶雲石仙姑兩

山炎崿若劍門然有水名桃溪經岳墳前入湖嶺西為烏石塢

棲霞洞一名紫雲洞在嶺巔牛皐墓在劍門關嶺北有金鼓

洞昔人伐石其間聞金鼓下作乃止嶺下為岳武穆王墓青塲

一坏金甲葬其下無復有象祁連山邑者範金作獄凶三反接

五木雁行臨其前中為秦檜一是其妻王氏一即万俟卨卨俶

獄得大理卿王氏東窓下共謀者遊人無不切齒捶擊以洩英

雄之憤當路有分屍檜乃　英廟時郡丞馬偉鋸檜中開下離

上合以當商君車裂至今不泐前有石壁書盡忠報國四字每

字方五尺餘萬曆閒司禮東瀛孫隆後捐貲買地斥馳道于湖

濱廟貌頓然改觀隆置中官之傑也翊忠祠以祀建州布衣劉

允升殿前司小校施全臨安義士也賙順流芳亭在墓西有石刻

王像墓之後爲掃帚塢護國仁王禪寺自寺址斗折而上爲黃

龍洞又西爲淨性禪寺賙有青衣橋復泰山之西爲仙姑山山

之西東山衙口可通古蕩西溪靈隱山脈至此少伏若斷而連

傷有桃化衙張憲墓又西爲青芝塢其前爲佛牙塢玉泉講寺

原名淨空院前有池畝許清澈可鑑蓄五色魚數十頭遊泳如
畫其後為雲峰禪寺原名鷟峰禪院又北為法華山去靈隱山
後可里許去北十里為西溪秦亭山則法華之分脈也俗訛為
蜻蜓山方井在桃源嶺下徑六尺深一仞許其上又有佛慧
禪寺智勝庵東嶽廟廟前有聯云且報惡遷報速報終須有
報天知地知神知鬼知孰謂無知乃楊爾曾題書也青芝塢西
南為慶化山水竹塢神霄雷院院宋羽士陳崇真所居每六月
二十四日郡人雲集設醮捨貲至今不廢仙姑山之西南為駝
巘嶺行春橋橋故宋左軍教場一名橫衝橋又西有小行春橋
乃九里松徑其南為黃泥嶺可達南山九里松路廣且夷益深

具參聞古松鳴泉四顧響杳唄聲人籟雜以成趣傷有麵院即

十景中麵院風荷也折而南為仙芝頂俗鬟胭脂嶺自北而南

可達小來嶺有普福講寺旁殿傑閣諸剎罕倫　國初猶盛今

已寥落葛翁井亦稚川遺跡有無尾螺螄西為黑觀音堂在集

慶寺之東又西為集慶寺又西南為合澗橋橋在飛來峰路口

北澗自靈隱而下南澗自天竺而下合流于此號曰錢源飛來

峰即雲驚鷲界靈隱三竺兩山之間益支龍之秀演者高不踰

數十丈而怪石森立青蒼玉削若駭豹蹲獅筆卓劍植衡從偃

仰盆玩盆奇上多異木不假土壤根生石外矯若龍蛇蠻蠻然

丹龍翠蕤蒙羃聯絡冬夏常青其下巖石肺覆巧而空中璧開

鐫布佛像皆元僧楊璉真珈所為也龍泓洞一名通天洞壁間

有蔣之奇篆書賈似道塋中等題名青林洞一名理公巖戶

扉深杳寒粟侵肌著遊最快玉乳射旭二洞宛轉通朙懸泉漸

漸乳溜若凝肪然有徑可陟山頂壁間題刻甚多皆蘚侵蝕濾

漫不可辨識奇石纍纍若鏤若刻信天巧所為非人力也靈鷲

塔一名理公塔在龍泓洞口益慧理遺蹟曰龍橋在龍泓洞之

左石門澗即冷泉所經一名靈隱浦先時澗浦深廣可以通舟

紹興開有堪輿家言靈隱火山得水可以禳灾乃建石閘以儲

洞水弘治十三年山水橫發閘崩而澗遂淺涸寺遂頹圮近得司禮

東瀛孫隆莊嚴葺治便覺祇林方丈不減淨慈洞旁舊有連巖

栈伏虎栈皆為楊髡鑿成佛像醜怪刺目無復天成之趣冷泉

亭依澗而立飲其流氷齒扁為肝江左贊隸書靈隱山去城西

十二里高九十二丈周一十二里亦曰仙居曰武林俗稱西山

其山起欲出毗跨富春控餘杭蜿蜒數百里結局于錢唐如引

兩臂南垂臕脂嶺址埀駞巘嶺址高峰石礎數百級曲折三十

六灣上有華光廟以奉五顯之神山牛有馬明主廟春日祈藟

者咸往焉頂有浮圖登高一望則群山屏列湖水鏡淨雲光倒

垂萬象在下漁舟歌舫若鷗鳧出没烟波遠而盆微僅覩其影

西望羅刹江茖匹練新濯遥接海邑茫茫無際郡城正值江湖

之間委蛇曲折左右映帶屋宇鱗次草木雲翁鬱鬱葱葱悉歸

睂睕靈隱禪寺晉咸和僧慧理建山門扁曰絶勝覺塲相傳葛

洪書或云宋之問書殿中有拜石長丈餘有自然花卉鱗甲文

工巧如畫轉輪經藏一座往來者無不推移云免輪廻之苦山

半爲石笋峰一名卓筆峰高數十丈圓峭特立茯苓泉在寺後

山古松婆娑泉極甘列韜光庵者韜光禪師所建內有金蓮池

烹茗井門扁曰小有洞天又西爲粟山山高六十二丈石人嶺

一名馬公嶺形如人狀雙髻巋然下有洞府名玉女巖西北有

珍珠塢東塢嶺飛泉二道吳大帝石杵存焉上刻黃武二年歲

在戊午八月三日凡十二字過嶺爲西溪居民數百家聚爲村

市俗稱留下相傳宋高宗初至杭以其地豐厚欲都之後得鳳

凰山乃云西溪且留下後人遂以為名湖山至此幽邃極矣

出錢塘門山色層層如芙蓉千片從昭慶寺折而西為斷橋湖

光如鏡峰岫寫影其中橋故名寶祐唐時呼為斷橋又有段家

橋之稱十錦塘本名樂天堤因湖水潑削日久傾圮萬曆間司

禮東瀛孫隆捐貲修築延袤三里橫闊三丈四圍石砌中路鋪

沙襯植桃柳花卉中為錦帶橋烟筱霞繡蔥蒨羊綿邐望如裙

帶而長望湖亭四面玲瓏夏飲最快孤山歸介湖中碧波環遶

勝絕諸山四賢祠正德間郡守楊孟瑛建以祀唐鄴侯李泌舍

人白居易宋學士蘇軾處士林逋三人皆刺杭州有惠政而林

以逸民廁豆其間信纓緌之不足貴也山之陰即處士墓野梅

數株偃其傷比爲放鶴高其巔有歲寒巖石壁陡絕蒼蘚剝蝕
中隱見篆書三大字下疏郭令公歷中書二十四考廬成子住
嶒峒萬八千年相傳爲東坡題其上平夷四曠可眺全湖即林
和靖四照閣故基也下有處士橋瑪瑙坡在孤山之東碎石文
瑩若瑪瑙然三賢祠在望湖亭西呉山登翠如畫屏列于几前
一鏡平湖澄波千頃樓臺逈出林木翳然得孤山之秀脉爲兩
湖之大觀陸宣公祠規制宏敞吞吐湖山臺榭之盛爲一時冠
六一泉在孤山之南西泠橋一名西林橋又名西陵橋從此可
往北山蘇公堤自南新路屬之址新路橫截兩湖如長虹臥闊
中宋蘇子瞻守郡濬湖而築之夾植花柳中爲六橋春時花飛

海内竒見　　卷二

紛落撮以為茵褥麗人馳寶馬而至者更相枕藉彼嘯此談此

寶彼態互相點綴為景醉則鬪鷄走犾六博蹴踘無日無之畫船

穿挿蓬下時時倚棹聽堤上人歌舞真忘其身之非我矣堤南

第一橋目映波與西泠第六橋對第二橋目鎖瀾與西泠第五

橋對第二橋目望山與西泠第四橋對第四橋目壓堤與西泠

第三橋對第五橋目東浦與西泠第二橋對第六橋目跨虹與

西泠第一橋斜對稍北則為西陵橋趙公堤宋京尹趙與𥲅自

北新路第二橋至麯院築堤以通靈笁之路履泰將軍廟在裏

湖之金沙灘將軍姓孫名顯忠錢唐人仕吳越為名將楊公堤

裏湖西坵是也知府楊孟瑛所建俗稱裏六橋然通此三橋宋

時巳有之楊公所築特南山三橋耳湖心亭舊爲湖心寺鵑立

湖中三塔鼎峙相傳湖中有三潭深不可測所謂三潭印月是

也弘治間燬嘉靖間建亭其址尋圯萬曆間重建然湖濤目夜

嚙之又幾崩壞得司禮東瀛孫隆重修四礎改建樓閣一時玩

現金樑琉璃玉照風響簷鈴月移花影登樓者不無羽化之想

其上對聯栿髴揚不如蓮石散人鄧一聯云亭立湖心儼西

千載扁舟雅稱雨奇晴好席開水面恍東坡遊赤壁偏宜月自

風淸句佳切耳

湧金門舊名豐豫門省城各門俱有重城獨湧金無重城以其

傍城故也稱西址爲柳州亭豐樂樓間水亭折而南爲孫忠烈

龐公名熯字充弘餘姚人正德間巡撫江西適遭宸濠之變公

抗節而歿嘉靖間御史龐公建祠以祀之又南為靈芝吳福律

寺表忠觀祀錢王鏐者也

清波門宋冊暗門又南有錢湖門今塞流福水橋頻湖而引水

入城經府前者學士橋當宋聚景園前蓋城中鐵冶諸山之

水舊出錢湖門輸委于西湖者必經橋下大小岐派若夾字然

故稱夾字港港長九十六丈後人訛為學士港者然則學士橋

者豈即夾字橋之誤歟折而南為茶坊嶺宋特有茶坊在焉又

西南過長橋為南屏山淨慈禪寺萬工池南屏山峰巒聳秀怪

石玲瓏峻壁橫披穿若屏障凌空而中峙者為慧日峰今以寺

後卷石刻慧日峰三字謬矣傷有石壁刻家人卦中庸樂記篇

相傳爲唐人八分書而后人刻司馬溫公書六字亦謬也又有

米元章書琴臺二字今皆不存淨慈禪寺周顯德元年錢王俶

建宋建隆初禪師延壽以佛祖大意經編正宗鏡錄一百

卷遂作宗鏡堂寺西南闢有圓照井寺衆千餘飲之不竭東廊

應眞堂卽田字殿貯五百羅漢者像作四層相背坐鑾蘇與形位

置曲折關勝甲于湖山故程翰林珌記文有濕紅映地飛翠侵

霄芝轉繡鈿皆排雁齒屋琿珠網寶殿洞于琉璃日耀璇題金

榱斗拱玳瑁之語大抵規模與靈隱相若故二寺爲南北兩山

之最寺有鐵鑊童數千斤欵云梁貞明二年鑄茲寺之建在吳

越時而錮識貞珉致從他寺移來未可考也殿前有雙井寺址

有四眼井萬工池在寺門外僧宗本莫化與力者萬人故名寺

後有蓮花洞巧石層敷若芙蓉之燦爛有居然亭在洞口登茲

則湖山風景揚眉無遺矣寺前為雷峰塔雷峰者南屏山之支

脈也穹隆廻映舊名中峰亦曰廻峰宋道士徐立之居此號廻

峰或云有雷就者居之故名雷峰吳越王妃于此建塔始以千

尺十三層為率尋以財力未充姑建七級復以風水言止存五

級相傳湖中有白蛇青魚兩怪鎮壓塔下藕花居者洪武中僧

廣衍所建今為高文端公諭葬墓塔畔有東退居者亦衍別業

也南屏山之西為九曜山山與赤山聯屬舊有九曜星君殿又

有發祥寺以祀昌化伯邵林又西南過太子灣宋時莊文景獻

二太子攢圉折而南爲石屋嶺石屋洞洞高厰虛朗衍迤三丈

六尺狀如軒榭可布延八其底遂窅通幽闇然窐室周鐫羅漢

五十六身蝙蝠洞在石屋洞側內產蝙蝠大者如鴉亦有純白

者其糞卽夜明砂大仁禪寺俗稱石屋寺其對山名瑞峰又南

過煙霞嶺爲水樂洞洞在煙霞嶺下山石盤峙洞壑虛幻泉味

清甘聲如金石煙霞洞有象鼻石佛子巖石羅漢東坡留題尚

存陝磴曲折而上爲南高峰峰在南北諸山之界全腸詰曲松

篁蓊藹非止鞶布襪芴策節杖不可陝也塔居峰頂舊七級今

五級塔中四望則東瞰平蕪烟消日出盡湖山之景南順大江

波濤洶洑舟楫隱見杳靄間西接巖竇怪石翔舞洞穴邃窅其

側有瑞應像巧若鬼工北矚陵阜陂陀曼衍箭檻叢出麋麖連

雲山椒巨石屹如戴冠者先照壇相傳道者鎮魔之所峰頂有

鉢盂潭頷川泉大旱不洶大雨不盈榮國禪寺卽塔院又有五

顯祠今寺廢而祠存

白太子灣而西為玉岑山相傳其山產玉故潤媚異常孤峰秀

接層巒綜繞中有古木倒植森翠凌冬巀上玉岑二字詩朶書

山門玉岑二字宋理宗書也赤山其土赤垣故名由湖而陟此

者進定香橋為赤山埠其水曲為浴鵠灣張伯雨搆水軒于此

自此而南過大慈山出江干商旅不絕惠因澗出自赤山經惠

因寺前以入湖有鮫居澗中故洞口鑄鐵為熄橺嵌石以拒之

高數尺因名鐵熄橺洞惠因寺俗稱高麗寺礎石精工藏輪宏

偉兩山所無自此而北為法相律寺俗稱長耳相後唐時高僧

法真生有異相耳長九寸上過于頂下可結願號長耳和尚乾

祐四年跌逝高足漆其真身存焉寺西有定光庵錫杖泉菖蒲

缸久為豪家所據邇得郡司理胡來朝錢塘令聶心湯守正不

阿遂復故蹟與論騰歡六通律寺有辟塵爐非木非石扣之錚

然纖塵不染箬其泉在赤山之陰合于惠因澗赤山之北為三

台山有旌功祠于忠肅公墓公名譓字廷益錢唐人　英廟止

狩時公任國事外攘內撫有社稷功　英廟復辟公以冤死其

子晃奏奠于此成化二年廷議始自遣行人馬暌諭祭之其詞

畧曰當國家之多難保社稷以無虞惟公道以自持爲權姦之

所害在　先帝已知其枉而朕心實憐其忠弘治七年賜諡曰

肅愍建祠曰旌功萬曆十八年浙江撫臺傳孟春題奏改諡曰

遣傳孟春諭祭之其祠畧曰赤手扶天不及介推之祿丹心炳

日寧甘武穆之冤更諡曰忠肅三台曰之前爲栗山八盤嶺嶺

有周眞人墓眞人名思得仁和人精五雷法擲測休咎輒驗

諭葬于此自三台山而北爲小麥嶺其地宜麥故名西有支徑

可逾大麥嶺益積慶山之陂陁逶迤者有東岳行宮靈應廟永

福橋俗稱飲馬橋吳越宋時皆牧馬于此又西爲大麥嶺嶺當

南北兩山之界又西北過仙芝嶺出九里松其傷為花家山一

名蚺山瀕湖而登為茅家埠自永福橋折而西北為靈石山亦

名積慶山林壑中時有景光蜿蜒扶輿狀若異物山畔有平頂

永清馬鞍延壽等山又西北為雞龍山風篁嶺多蒼翠篠蕩風

韻凄清至此林壑深沉迥出塵表流淙活活自龍井而下四時

不絕嶺下為沙盆塢一片雲石在風篁嶺上高可丈許青潤玲

瓏巧若鏤刻松磴盤屈草莽間有石洞堆砌工緻巉巉可賞片

雲亭司禮孫隆所構前設石枰上鐫來臨水敲殘月談罷吟

風倚片雲之句楊梅塢近瑞峰塢獅子峰高出群岫可瞰江許

北望天竺諸峰叠秀如畫延恩衍慶寺俗稱龍井寺有歸隱橋

方員庵寂室照閣開堂訥齋潮音堂滌心沼薩埵石沖泉諸天

閣諸勝龍井本名龍泓葛稚川煉丹于此林樾幽古石鑑平開

寒翠甘澄深不可測疏澗流淙泠泠然不舍晝夜開花寂草延

綠其徹或隱或見蒼山圍繞杳非人間時聞鳥韻樵歌響巻虛

谷井中相傳有龍居焉禱雨多應水經飲馬橋合黃泥嶺東出

茅家埠入湖神運石高可六尺許奇怪兀突特立麓下有水香

一架穿繞巖竇宛若蛇蟠正統間中貴李德駐龍井屬旱以八

十人搜出此石又疏其傷池三日插劍日浣花日浴麟萬曆間

司禮孫隆搆與敞亭于浣花池前以復古蹟領畔舊有崇恩演

福寺俗稱南天竺今廢側有靈石峰丫髻峰仙人碁臺金沙井

回泉鐘液龍井景趣幽清聽眺俱爽自此過嶺值中天竺嶺止

為基盤山山頂有方石舊傳丹砂為局子分黑白今巳漶漫登

其嶺則江湖之勝皆可環眺龍井之上為老龍井有水一泓寒

碧異常泯泯叢薄間幽僻清奧杳出塵寰岫壑縈廻西湖已不

可復覩矣其地產茶為兩浙絕品再上為天門可通靈竺一徑術

崎嶇草樹翁鬱人烟曠絕幽悄不禁龍井之南為九溪在烟霞

嶺西南路通徐村水出江干址達龍井十八澗在龍井之西路

通五雲山雲棲寺寺為宋大扇和尚志逢所創建弘治間霖雨

發洪經像漂沒院宇蓁蕪隆慶六年釋氏祩宏募建外無崇門

中無大殿有禪堂處眾僧法堂奉經律實刀巗廻耀峰為龍虎

環抱東崗而上有壁觀峰下出泉名青龍泉中峰之傍有聖

義泉西崗之麓有金液泉三泉覓引涓涓潔冽甘芳汲灌不竭

四大十方慕師而來者禮拜蓮臺座下日有千齋而供奉不乏

允為一代高僧宏俗姓沈號蓮池浙之望族也

自南屏山而南為錢糧司嶺吳越王建司于此以徵山課由嶺

而西有荊山沉相傳沉發于楚泉極清徹四時不涸折廣澤禪

寺舊名甘露有泉一泓甘澄可啜若甘露然故以名寺又西南

為大慈山定慧禪寺山去城可十里在龍山西其址有樵歌嶺

戒定岩定慧禪寺俗稱虎跑寺中有虎跑泉甘列勝常又西南

為崇先龍慶禪寺俗呼真珠寺舊名薦福院泉自地迸出寺僧

因聾為方池聞剝啄聲則泉益湧蓋縈如貫珠名眞珠泉雷峰

路口張園亦有眞珠泉

自清波門折而南為筆架山方家峪有忠節祠祀宋太學生徐

應鑣首褒飆宗壽寺俗稱劉娘子寺又西南為華津洞有仙人

棊臺橋雲嶺石磴峻絕有水月池靈回石折而南為慈雲嶺嶺

歲與建龍山至湺灘之歲開慈雲嶺一十八字嶺巔有亭曰江

為龍山支脈故其山名寺額多以龍名石壁間篆刻梁巿閣之

湖佳觀嶺下有觀音洞永壽寺者舊名資仁後改上石龍永壽

院石壁上刻宋仁宗佛牙讚蓋偽者謂之南為龍山其頂為

天真禪寺今惟一庵存登雲臺又名拜郊臺蓋錢王僭郊天地

之所也臺側有靈化洞武蕭王勒壁存焉洞深百步濶十餘丈

和靖東坡題名勳賢祠舊名天眞精舍在天龍寺之左祀新建

伯王文成公守仁者也中爲祠堂後爲文明閣藏書臺傳經樓

望海亭又有凝道堂諸處置膽田以待四方學者萬曆間毀天

下書院而精舍亦混爲里甲所佃得督撫蕭廩侍節范鳴謙請

于朝始復祠與田有司春秋致祭如禮云天龍寺堂扁曰山舟

賀雲石所書中有凝翠井天竺寺舊名于春龍寺有顧軒妙音

樓化生池勝相寺舊名龍興千佛庵錢氏時有西竺二僧轉智者

附海舶歸風鳴浪湧智誦如意輪呪見如意珠王相高十丈風

息得濟智謀建高塔以答佛施建炎兵燬止存五丈觀音諺傳

人有意度則云轉智者以此也龍華寺舊名龍華寶勝宋籍田
在天龍寺下中阜規圓環以溝壍作八卦狀俗稱九宮八卦田
至今不紊稍南爲妙因山吳越國文穆王忠獻王墓稍北爲玉
厨山䖃慧禪寺

自清波門折而東南爲鳳凰山山兩翅軒翥左薄湖滸右掠江
濱形若飛鳳一郡王氣皆藉此山自唐以來肇造州治益鳳凰
山之右翅也錢氏因之遞加拓飾逮南宋建都而茲山東麓環
入禁苑張閎華麗秀比蓬崑佳氣扶輿萃于一脉開署布政駐
輦宅中民吏之所憑依帝王之所臨涖隱隱賑賑者六七百年
可謂盛矣元時納胡僧之說卽故官建五寺築鎮南塔以獻之

而茲山到今落寞乃卽開元宮建省治而對吳山益鳳凰山之

之左翅也我　朝因之而官司位署皆列左方爲東南雄會豈

非王氣移易發洩有時也山據江湖之勝立而環眺則凌虛鶱

遠環異絕特之觀舉歸睄睫其麓爲萬松嶺夾道多巨松在唐

時巳有之宋時密邇大内碧瓦紅簷鱗次櫛比今夷爲大塗而

松亦無幾矣萬松書院本報恩寺故址弘治間大參周木燬寺

而建書院中設先師及四配像爲大成殿明道堂居仁由義二

齋顏樂曾唯二亭南北楔綽二曰德作天地道貫古今以孔氏

子孫世守之嘉靖間侍御潘倣建毓秀閣翼以精舍以待四方

遊學之士八蟠嶺在萬松嶺右留月玉壺二臺在書院右方上

為月岩下為圭石中有四亭曰振衣曰可汲曰偃雲曰見湖秀

石嶢巖青蒼玉削巋巋然若芙蓉之未舒隱見草莽者不可勝

紀嶺上有沈婆井嶺下有郭公井鐵冶嶺亦有郭璞井又東經

鳳山門折而南過萬松坊為報恩講寺坊為永樂巳亥金臺王

玘書報恩寺有銀杏樹其實無心內有碧梧軒舞鳳軒宋行宮

即錢王故宮也又南折而西為楚天講寺名南塔有石塔二靈

鰻井金井自楚天寺而北折而西廻繞松磴為勝果禪寺松徑

盤紆澗淙潺灂高軒虛閣盡得江山之勝縣月岩石壁削立有

隙如鏡中秋蟾魄斜圓清輝滿隙若合璧然其傷有月榭巖之

左為中峰上有亭曰天峰派嘯少師夏公謹所題峰之後為三

佛石仙姑洞郭公泉臥醉石放光石共右爲殿前司管俗稱衛

校場也山頂石笋林立蒼翠玲瓏森若朝拱錢氏名爲排衙石

第二峰舊有白塔塔西小徑石壁夾道通人往來名爲石衙宋

初名公多題刻其閒從此南望則長江帶繞北望則西湖鑑開

山下有金星洞通明洞柳浦皆蕪湮不可踪蹟又西爲棲雲庵

小雲石海涯別業也由門徑而西可達龍華寺又南爲包家山

多桃花宋時有關扁曰蒸霞二月遊人最盛號小桃源山川壇

洪武元年擬建于城西比風師壇干城東北兩雷師壇干城西

南二年詔風雲雷雨各一壇尋又詔併山川共爲一壇八年又

詔併城隍合祭壇之左爲正宗庵元僧大方建右爲三一庵自

玉蟾煉丹之所有像存焉又南為大慈禪寺俗稱包山寺

自合澗橋折而南為佛國山門舊為鍾離權書後改張即之書

今所懸乃明涼國公署額益僧家托權勢以為重未必真藍民

手筆也下天竺寺坐靈鷲山麓三竺之勝周圍數十里而巖壑

尤美者追聚茲區自飛來峰轉至寺後巖洞玲瓏堂援清朗如

伏虬飛鳳層花藂蓴纐穀登浪妍態怪狀不可縷陳其材木皆

自巖骨擢起蒼翠慈鬱不土而茂傳言茲山產玉故腰潤育物

如此月桂峰舊有月桂亭相傳許由隱居茲山故名許

由峰而訛爲稽留蓮花峰在山頂孤石可四十圍開瓣若千葉

蓮花三生石在寺後翻經臺相傳謝靈運爲兒時翻經于此香

林洞一名香桂林舊有香林亭其右爲曰月巖葛塢葛井皆稽

川遺踪也神尼舍利塔在靈鷲峰頂又南爲楓木塢中天竺禪

寺寺在稽留峰北山門中天竺三字乃明魏國公署額又有于

歲巖寺對爲永清塢心庵庵之背即爲龍井庵有白雲巖玉液

泉又西南爲蕭儀亭洪武間僧一如重建見心亭武弁李節建

上天竺講寺寺有白雲堂乳竇峰在天竺寺南下有空巖懸乳

如脂甘和可啗其西爲獅子峰雙桂峰其北爲白雲峰其東爲

天香巖烏石峰稍南爲中印峰重岡叠巘蒼翠輝映又西爲蚨

蒼山蔓泉在西坡大悲泉在講堂下流遶殿前經如意池池以

青石爲之方丈面纍如意文曲折回遶可流觴焉出寺折而東

南為幽淙嶺俗稱水出嶺病其不雅易以今名深瑩泠泠嶄石

齒齒陟此者必布襪芒履前後牽挽三陟一�蹐五步一蹐草樹

四周仰天一線至捫壁嶺則左迤峭嶂右臨深溪緣木扳蘿方

可舉趾活沙者流沙也滑而善……上至天門則諸山下伏雙峰

錐立西湖鏡開遊覽至此壁諸……開武庫珍寶橫陳從此而東

則為龍井又南為郎當嶺小青嶺大……嶺升降相因西湖或隱

或見又南為五雲山矣

詞詠西湖十景

藕堤春曉

十里梅臺花霧殘直雨宜晴

山色筆兒春曉楊柳貓眠殘月小海

棠枝上糧眠兮　荦能玉人初睡

覺峻可擱畫舫開為少知道

晨芳人扙早紫貓嘯玉書產

芝

花港觀魚

杜若浮香春露冷暖桃花錦
帳鴛寿殤猎碧藻觳突菱葉底纖
鱗歙沫摇朱尾　蚁把金鈞皆綠
水却幙雕欄翠袖人局倚腸斷
蕭嬫書一紙相思欲報憑雙鯉

鶯
柳浪闻

西子湖頭春遍半萬縷垂楊洵似

浸紋鵝黃褪綠勻誰暗換俊遊来

驚岑驄慣　紅喙嬌鶯啼緩緩韻叶

笙簧幾被風吹斷惱亂佳人停鳳

管背花偷把春纖按

麴院風荷

五月涼風来麯院笑葉紅白都開
遍風遞花香清不斷採蓮舟過
歌聲緩醉折碧筒供笑玩翠蓋
紅綃高下翻零亂向晚新涼醒
酒面六銖衣薄停紈扇

雷峰夕照

古塔斜陽江欲暝西崦人家半在桑榆

景水印殘霞如濯錦煙籠佛國非凡

境　十里畫船歸欲盡漁唱菱歌別

是湖中景待月玉人樓上等珠簾半

捲闌重凭

平湖秋月

三潭印月

秋静寒潭澄見底玉色鯪餘飛

入清冷水睡熟驪龍呼不起頷珠

光照冰壺裏　宴賞此時能有幾

遙憶同儻今夜人千里試問龍潤

深㡭許驕鯨欵共姮娥語

衡橋殘雪

快雪時晴寒尚沍西屑銀沙紛滿

西湖路一道橋虹如約素裹腰草色

北前度斷映遺瑤恭日暮想倫凌

波羅襪應難步欲探梅花無處

所山童指點通仙墓

南屏晚鐘

素巘潺々潺澗詠佛閣尋鐘

鯨吼西風裏四至南莊门系地

眼煙隔断青蓮宇寄飲芳園

人散玄金鑰嚴城次第催僧將閇

一望長橋燈火超縴沙影裏

聰歸驟

兩峰出雲

南北峯頭雲氣繞玉削芙蓉迴出青天
表金碧浮圖瞻緲緲朱甍繡檻睑黃
道　不異紅塵飛不到東望洞迤日出
挟桑曉顧借謂仙希有烏隨生和上
蓬萊島

錢唐　臥遊道人　楊爾曾　輯

吳山圖說　烟雨樓說附

吳山春秋爲吳南界以別于越故曰吳山或曰以伍子胥故訛
伍爲吳故郡志亦稱胥山在鎮海樓之右蓋天目爲杭州諸山
之宗翔舞而東結局于鳳凰山其支山左折遂爲吳山派分西
北爲寶月爲蛾脊爲竹園稍南爲石佛爲七寶爲金地爲瑞石
爲寶蓮爲清平總曰吳山奇峯危峰澄湖靚堅江介海門回環
拱固扶輿淑麗之氣鐘焉其峯山之徑有門曰登高覽勝石磴
斗折可數百級許元時平童苔刺罕�['歡]所鑿也立而環眺則

山吳　　　　　　湖西

養居雲

林雅三

廟三

廟楊南

觀德至

寺會海

座岳東

伍公

庙東江

文昌

火樂

官司歷署衛鎮崇嚴闌闐街衝紅塵霧起市聲隱賑漏盡僧喧

道院僧厖晨鐘暮鼓戸樓畫閣雜以笙歌升其巓則縹緲凌虛

碧天四匝山川包界脈絡縷分或昂而為首或穹而為脊或掉

而為尾若亂若聯運掌可數是以聲甲寰宇煥然一大都會也

忠清廟祀吳行人伍員者今稱伍公廟每歲以九月二十日致

祭東岳中興觀宋大觀中建觀側有聖母池圍以石欄今廢玉

樞道院俗稱神霄雷院至德觀在宋渾儀臺側十一曜太歲堂

也紹興間建理宗書額曰至德之觀俗稱星宿閣焉應廟俗呼

皮塲廟神為張森相州湯陰人江東廟朗道士金一清建神姓

石名固秦時贛人廟初在崇福里繼徙貢水之東雪岡因名江

東水神廟卿姚世卿募建以吳山離象郭內多火故奉諸水神
以鎮之時開基闢土泉水出焉因瀦爲池名金龍永承天靈應
廟俗稱三官堂有天開圖畫渾亭闢王所出萬曆十八年所建
石佛山西聯寶山南匝瑞石宋嘉熙間僧鑒石爲三佛海會寺
吳越王建舊名石佛智果院其下有康張廟以奉威濟善利孚
應昭烈康元帥東平忠靖洪濟景祐張元帥寶山東接石佛山
百法寺在石龜巷宋建炎初建有大佛半身依山鑿石爲之寶
奎寺在寶山頂宋丞相喬行簡故第奇石峭拔東望海門如在
咫尺理宗幸其第書見滄二字賜之勒之嶰石遂捨宅爲寺以
寶奎請額詔從之卿郡人茅瓚讀書寺中因號見滄嘉靖戊戌

狀元及第作亭覆石上玄妙觀亦在石龜巷內有真宗賜王欽

若訥高宗書道德經石刻元時燬洪武始復舊後有石洞幽雅

陰寒夏遊最快施公廟在石龜巷口祀宋殿司小校施全報功

祠為百法寺基祀明總督胡宗憲節祠嘉靖時建以祀吳行

人伍公員唐僕射褚公遂良宋少保岳公飛剛太傅于公謐定

以每歲八月十五日致祭真聖觀正統九年重建曾光庵在忠

節祠北有玉壺池吳波泉七寶山在宋天慶觀後今白馬廟巷

之西與寶蓮山相連通玄觀宋內侍劉敖入道修真結庵于此

高宗御書通玄二字榜之賜名能真觀中修竹蔭庭赤日無暑

七寶庵元道士玄谷建定水寺宋乾道建于萬松嶺嘉定間移

三

于清波門外元至元築城徙七寶山開寶仁王寺高宗南渡僧

慧照隨駕卓錫時所建三茅窐壽觀在七寶山東北相傳三茅

君長盈次固次衷秦初咸陽人得道成仙自漢以來崇祀之宋

紹興賜額曰寧壽觀开界古匭一漢閣一唐鐘成化十年建昊

天寶閣棟宇輩飛金碧騰煥環聆江湖渺歸睫底嘉靖閒摠督

胡宗憲因平島夷奏建真武殿萬曆閒司禮孫隆重修开建

鍾翠亭關王廟內有三義堂侍御王業弘扁曰曰古三人壽春

庵者掃箒和尚所居摠督胡宗憲建關廟于庵之址簷下有寶

蓮井

雲居聖水本二寺也雲居庵者宋元祐閒僧了元建聖水寺者

元貞間僧明本建明本立約其徒不置恒產惟資化緣為僧

家風味至大間沙門指月拓基廣之掘地四尋得㟁井壁甃愈堅

好中有佛首三枚諸相具足遂塗金事之名三佛泉洪武二十

四年併聖水于雲居賜額曰雲居聖水禪寺內有聽松軒了元

號佛印善詠諧以禪為戲明本號中峰又號幻住博涉經史洞

徹法源為文操筆立就城隍廟舊名永固在皇山紹興間徙建

于金地山宋元皆有封號前繪神像後繪夫人子孫之像洪武

元年詔天下各府州縣城隍之神止稱本號并去其像易為本

王梓潼帝君廟今稱文昌祠蜀人牟子才等請建火德廟宋以

火德王故建廟于此以奉熒惑之神今郡人禳火皆就廟中蓋

遺俗也重陽庵在城隍廟東南青衣洞在重陽殿右中有青衣

泉漸漸出石罅清瀅毛髮崖壁鐫有八分書次大字心經凹頂

巨石隆下有石承之若餖飣然前有石門上橫石梁壁間皆細

字水波文不知何年澤水至此宴韓㢠胃賜弟寶連山下建閣

右堂砌瑪瑙石為池引泉注之名閣古泉陸務觀為之記瑞石

山秀石玲瓏巖竇窈窶寒泉洞瀝瀝為澄泓者往往而有清幽

微骨空翠撲肌湖山奧區罕與倫比豪駝峰峭削凌空雪風洞

嵯閒曲徑屨舄所涉栩栩然有仙風紫陽庵元道士徐洞陽樓

真虛其徒丁野鶴棄俗全真抱膝長逝丁妻王守素奉其厬而

漆之端坐如生今在殿庭之右又有立睡仙二像遠視之與

生者無異實成寺晉天福中建有石觀音羅漢像壁間鑴蘇子

瞻寶成院賞牡丹詩筆法甚遒其房有歲寒松竹四字為眀吳

東升題清平山在仁孝坊內有郭見井開元寺唐玄宗時建嘉

靖時重修寶月山在藩司對上有里龍潭深窈如井峨眉山在

寶月山西有八眼井淺山有漾沙坑紫坊嶺竹園山在府治之

西南吳山一脉獨迤而北隱隱隆起宋安撫趙與籌建閣其上

平鑑西湖扁曰竹山閣

附

烟雨樓說

環嘉禾郡城皆水也其高皇庖城而起者拓架其上為烟雨樓

樓之勝瑣窗飛閣四面臨湖水如坐鏡中春花秋月無不宜者

若其輕烟拂渚山雨欲來夾岸亭臺乍明乍滅漁舠酒舸汎

逶載白雲弟聞櫓聲咿啞欸乃盻而不得其處則霽色為危勝郡

本澤國婦人女子有白首不知山者出贎食之家或羅石于太湖

為之次則為樓臺臨水以當之登高眺遠如斯而已

詠錢唐十勝

五雲六景

六橋烟柳

縹暗青濃乍有無曉鶯嗁罷尚籤鳥隨風

不入五侯宅帶雨丰遮西子湖舞微細腰曾

擅楚芝園鬪媽眼欲傾吳藕石舊日経行霑

矣道低迎鵞尾爐

冷泉
猿
啸

冷泉亭下北山陸魯見雌雄共列

兒慣聽山僧朝說法能隨木客夜

吟詩松坡日暖人遊後蕙帳風寒

崔怨時惆帳遺音無慶覓竹溪

嘯老野棠枝

北関夜市

地産群中蓬萊歌皷依稀風辛似元宵
路羅秉浅宕市市燈光兒分栁柘
橋乃多騰观活酒慢遊壺笑逼麗
鍚蔺七平吾家之聪古停碓氏闷

五榜诗

藕
曲
香院

蕣陰曲院媚宜春簾捧風

香逗美人藕公堤上當罏

日滾夜月明南浦賓

紺霧彤霞爛不收海門東望浪花

浮超騰㴽瀼三千界照耀闔閭

回名州瞰谷神龍同變化高閣

鳴鳳自噓秋逝來淮雨窗玉句

武興重堂驚嶺樓

曾向人間構小窗卧看蒼翠擁

旌幢雄聲絶似閩三峽秀色何

湏攬九江自興竹梅諧舊約不

隨荷桂入新腔試觀樹杪悠揚

處疑是盤空白窑雙

孤山放鶴

雪後孤山擁畫圖天開霧毫炫

冰壺三年曉日消殘凍一脈春

泉入鏡湖放鶴山童籠未啟觀

梅野窖枝究挾就牛風味誰能

識活火烹香付茗鑪

浙江秋涛

怒扶西風勢未休滔〻何處覓安

流青山隔岸分吳越白浪排空

逼斗牛鐵箭有靈來昨日素車

遺恨已千秋晚未試倚樺亭立

楓葉蘆花滿眼愁

大士絃撝破壺中二虖

南来调神功喝马骢

宗藏沸霄氏䲭䲵褭

海䲭

放生嘉會

浮光清峡傍之開邊

都俗歌樵注集來巨鱗

鯨白龍飛去孤舟坐

入般羨臺

危巖看雲

鹿岩秋雨霽五色巧雲斑濃歟

樹中寺橫連江上山紛紜藏勝

跡迢逦隔塵寰人在下方看分

明圖畫間

龍池
祈雨

山頂龍池古清泉一派深

三秋逢元旱頃刻作甘

霖氣結春雲膩光涵曉

村陰潭弦祈禱瞭乏慰

民心

闇裏開軒坐悄然愛六花清光照書案

香氣龑窗紗山擁玉屏出江瀉銀漢斜

道人知意思旋耶為煎茶

僛子乘風去空留仙媵名老樵

猶自識長日唱歌行隱々穿雲

響丁々應谷鳴飄然下山去風

韻有餘清

闲亭候
澂

江潮猶未至亭上待多時拂戶

坐看景臨窻闌和詩海門翻雪

白煙浪逐風馳頃刻至山下何

嘗負所期

禪堂夜月

儵瀲禪堂景㝠晴㠗未關月從

滄海越人儔碧峰看彩色卅雲

動烛先倡水寒嫦娥應有意徧

奬誦經壇

天目山圖說 徑山附

天目山有二東目在臨安縣西五十里高二千丈西目在於潛縣北四十五里高二千五百丈周迴一百里乃第三十四太微玄蓋洞天也太平寰宇志稱山高三千九百丈廣五百五十里水困山曲折東西巨源若兩目然故目天目上有三十六洞爲仙靈所居蓋東目崔巍峻嶬有重岡登嶂之奇西目起伏飛揚有龍翔鳳翥之勢分青挾翠以萃止于錢唐萬山林立環拱其下若臣伏之狀郭璞詩云天目山垂兩乳長龍飛鳳舞到錢唐是也山有銘勒在龍池東銘目列岳震表群峰霧裹翠滴煙巒名不可紀袁石公謂山有七絕由雙清庄至巔可二十餘里盈

天臺圖

卷四

五老峰　翔鳳林　華頂
菡頂　　　　天台　佳幻東　高湖登
獅子寺　　　書居　玉亭　鼇峰
斷月岩　　　　　　　西方巻
新月臺　　章巻　雷洞　　　　龍門
鐵峰　　振衣亭　玄通巷
審玉峰　翠屏　　　　桃王峰
牛眠石　　　遠谷飛泉
潮音洞　半山橋　流析亭　東寫庵
　　　　　　　　　　陽和峰
倚翠石　倚永岩　　紫霞庵
　　仰止　響永岩
　　　七星石　仙姑石
　　　　蟠龍橋　朱巳巘
　　　　　明空寺

仙解
磐石
東玉澗
仙池

觀圖屏

仙客石
西玉澗

基鐵仙
方便之門
六不門

中峯塔
藏雲塔
真際亭

蓮花峰

望江臺

伏虎岩
佛面石
玉柱峯
開山塔
普同塔
真氣洞

無門菴
石陀鑾
石陀鑾
玄亭
臺祖礼
活埋庵
張公舍利
大千岩
真空洞
獅子岩
鸚鵡石

真空洞
上觀音崖
犀牛亭

藏岩
香爐峯
象鼻峯

下觀音崖

大真亭

太子庵
聰明峯
暖漾池

天童石
天童子

金門菴

古峯
白雲岩
雙清
迴清
清隱
水閣
旭日峯

橋仰止

佳錫廬
玉磬峯
迎華
金粟
藏華
疊翠
澤

山皆鑿飛流淙淙若萬疋編一絕也石色蒼潤石骨奧巧石徑

曲折石壁竦峭二絕也幽谷懸巖庵宇皆精三絕也山高石峻

聽雷聲若嬰兒啼四絕也曉起看雲在絕壑下白淨如綿奔騰

如浪盡大地作琉璃海諸山尖出雲上若萍五絕也山樹大者

幾四十圍松形如蓋高不踰數尺一株直萬餘錢六絕也頭茶

香者遠勝龍井笋味類紹興破塘而清遠過之七絕也其名著

圖經聲聞寰宇奇標境內雄鎮郡城詎不然哉

正等禪寺在蓮花峰上襄忠寺在天目東麓去朱陀嶺半里許

舊名寶福院明空寺在山麓南十餘里重雲塔在千丈岩上舊

有久開舫室今有複閣四層懸崖派絕登者凜然雲深塔為斷

崖所建法雲塔在雲深塔東又有藏雲塔舍同塔髮塔

紫霞庵即水閣灣在雙清莊東山礀屈曲宇舍幽寂時有靈光

映戶故名西方庵在玄通岩下活埋庵在獅子岩南後有趺座

石中峰嘗于此石禪座高麗玉覓而參之曰我師活埋于此乎

後人遂以名庵幻住庵在大佛殿東雲封庵即許真君隱處嘗

有雲鎖窟在紫草庵在山南麓有紫草故名今廢眉山庵在

山西麓眉山之上西池庵在山東麓以在龍池之西得名青嶺

庵在山西北重雲庵一名草庵書居庵中峰讀書處今名中雲

庵西禪庵即鉢盂堂今廢至道宮在山之東今為土地祠環翠

堂在雙清莊中背昭明而面旭日左陽和而右紫微群峰旋繞

排闥送青潔淨明爽此堂為最白雲堂竹木陰森幽邃而敞高

白堂群峰拱揖心目爽然月白樓在伏龍橋下天目之水合流

于後湍急瀠洄清潔可愛所謂近水樓臺先得月者是巳鎮山

樓在雙清莊前上奉白衣大士扁曰南海遺踪下敞清淨慈門

扁曰西天淨土棟宇峻延簷阿軒誠一山之雄鎮也

旭日峰在雙清莊東南旭日照映紅光焜耀陽和峰在雙清莊

東昭明峰在太子庵後乃昭明太子讀書之所下有洗眼池扁

曰靈沼紫微峰在莊西蒼翠交加清光可挹皺角峰在東塢庵

前圍圓聳拔狀如鼓閣三才峰在攢玉峰下三峰金列峭嶄參

天攢玉峰在立玉亭東南上有小石峰千百森然如林槮然如

玉翠屏峰在大佛殿右壁立萬仞方正如屏上有懸泉數道秀

木千章棲雲峰在藏雲塔東半壁絪縕如雲生態翔鳳鸞峰在中

峰塔後昂頭垂翼如鳳翱翔玉柱峰在塔西象鼻峰在南峰塔

南與獅岩對峙四周皆絕壁中有石乳下垂狀如象鼻相傳峰

下有白猿玉瓶沉香三寶香爐峰在活埋庵前狀如香爐五岳

峰在圍屏石上五石兀立古峭不群花石峰在東塢庵南石鑄

玲瓏花紋奪目聳窣峰在立玉亭北四壁皆幽窔莫測其底而

此峰卓立于中石縫中出奇松數本偃若蟠龍蔽茅如蓋西來

峰在幻住垂崖下瀑玉峰在真際亭後昔高麗瀋王參禮中峰

處悟真峰在重雲塔前下有悟真澗浮圖峰在金仙庵西巨石

數層如浮圖疊砌迎仙峰在堆玉澗上聚仙峰在迎仙右昇仙

峰在聚仙下仙童峰在四仙臺左玉女峰在四仙臺右二峰排

列有俊雅姝麗之態昂首峰在絕頂西天柱峰在絕頂上直竪

二石若柱上鑴天下奇觀四字蓮花峰在天目西麓奇峰如出

水蓮花自麓至頂約十五里上有大覺正等禪寺下有無門庵

獨角龍王廟獨角龍池

獅子岩在獅子寺西岩石雄踞狀如狻猊有西來庵必關舫飛

雲閣依岩締搆高低凡四級下有張公洞洞西爲煉丹池有四

足異形之魚五六尾蟠龍岩在悟道亭下石屈曲如龍蟠伏虎

岩在中峰塔右石蹲踞如虎伏玄通岩在西方庵右岩高數百

丈鍊丹岩天目之支峰也層崖峭壁屼立萬仞石色赭赤因以

名焉岩下石室可坐數人室傍有泉出自石竇深廣約數尺泓

澄澈四時不竭遂名丹井井扄石隆起如曲突狀突上墨黑

如煙所燻遂名丹竈皆好怪者狀之也響水岩在重峰之內步

侵者聞其中水聲泠泠不絕竟難覓其支流紫微岩在山西麓

石皆玲瓏奇狀不一翠岩在荷葉亭後上有翠竹蒼松奇枝

異木芝草岩在西尖之西有采藥者見上有五色芝草接長竿

採之色遂沒後數目左右有芝皆翠色遂不敢採至今隱現不

常斷壠在其西南石倉亦在其西坎衆山鱗疊宛若倉廩觀音

岩在半山路傍突起一石高大各百餘丈供觀音像于其上千

岩在獅岩之前自上觀之莫測其底龍穴其大逾寸穴外回環

之狀徑二寸許岩有物盤旋而成欲雨則雲氣先出石城在山

西尖之西南章村之隣境高數丈南北五十餘丈其外可覆內

深邃不可入若城之大小塹石門有二嶺東西各一高者二十

餘丈小者百尺自張公舍眺之兩靡對峙一山之絕致也右記

云西崚落暉未張于錦繪東烏炎彩先布于甌甑石庵在西尖

頂至為高峻上覆巨石一片非人力能舉立石遙觀心神暢悅

石柱一長一丈一長二丈監削平直宛如斷成擊之其聲清越

石版亦在其上長短大小不可數計皆平淨如砥有全解至地

者有解未盡者今鋸痕線道猶存其解至半者用大石砧架定

信非人力所能及好事者欲挈而下輒有風雨陀□□之□變望江

石在雲封庵之右隴軒然特立高約百餘丈下銳上豐須編梯

級乃可登遥望浙江如一帶海門日上紅光耀目石屋去張公

舍不遠常有陰雲怪風生于白晝石鼓在西嶺外塢南下磴道

盤折形如鼓周廻百餘丈擊之如鼓聲鍾樓石在牛山崗高數

丈望之疑烟翠黛四敞如樓絕類羅浮七星石在雙清生前狀

如北斗眠牛石在觀音岩上臥石如牛下有眠牛亭潮音洞圍

屏石在斷崖塔西北羅列如屏前有三石斜倚于上長十餘丈

圍丈餘一石腰有斷痕三四寸而不絕仙臺石在屏石前平正

光潤如八仙臺鉢盂石在會同塔前下有真氣洞淨瓶石鸞哥

石童子石俱在觀音岩佛臼石在象鼻峰按劍石捧印石在昇

仙峰仙容石在石門西醉仙石在仙容石西二石斜倚若醉翁

頂包石在金仙庵西直竪一石高二丈餘上橫覆一石如遊僧

頂包嘉化之狀石巷去張公舍二百餘步四圍峯援石鏟一徑

深三十餘丈藤木交蔭森然可畏新婦石一名望夫石在西峰

半山之中道砠東昂立勢高五丈天然人形與東目新郎石相

對雷神庵在西尖牛山間西方庵之右每大雷電但聞雲中作

嬰兒聲殊不聞雷震也張公舍在山南峭壁門澗五丈高二百

餘丈即漢天師隱室房有張公小舍相去半里一名天師外室

捫蘿而入可坐數人徐仙姑庵在西尖之北與深坑相隣形若

道家輪藏中有石柱至地四面環望垂石如㦸可設臥具云徐
仙之妹于此飛昇又有圍棋石圓廣各數尺平坦滑潤不生苔
蘇仙壇在雲封庵之北相去十餘丈即許真君禮斗之所許遇
宮在西尖下乃修道之邃宇仙樂在西峰絶頂每陰霾欲晴久
將欲雨是夜必聞空中絲竹具舉越曰或在峰尖或響岩谷響
民蕉者聽以爲候山池仙池俱在西尖絶頂之上深廣各二尺
許久旱不乾久雨不溢每遇歲旱四方禱雨者皆請池水去禱
即雨雨即送還池水天目之名以此洗心池在環翠堂左廣四
尺深三尺淸澈如鏡可鑑鬚眉盥洗池在眞際亭西冬夏不竭
洗鉢池在張公小舍上龍池有三上池中池下池俱在東北峰

下有溪曰大徑口小徑口有潭形如仰箕曰箕潭中有巨石潭
水注入上池在山東壟崖之下高五十仞上有平地數丈名拜
斗壇石壁如門峭立對峙以限水之出巨川泛溢則激而反趣
于寧川故山前無水患崖間有石如獅下瞰潭水登者據石援
蘿而視毛髮悚慄水流入中池又在壟崖之下噴瀉如雷飛濺
崖壁下池接焉池周廻三十餘丈紺碧深邃幽沉莫測三百皆
駢石環繞南溪入大溪至紫溪七十二灘皆發源于此岩下有
滴乳民採以療病池上有亭曰格思今廢下有石倉潭澄泓可
鑑又有浮溪水潭其上路傍有泉迸出石澗潭水順流西溪由
至道宮前曲折而至昭慶廟前為弄珠也

獅子正宗禪寺在西峰半山中獅子巖之右林洞洞鬱水石奇

古雙清庄舊在昭明峰東麓後因地窄僧衆改遷於今所

徑山說

徑山高三千餘丈週廻五十里乃天目之東北峰有徑通天目

故名東西二徑盤旋紆委飛磴而上各高十里許層巒峭壁拳

秀環奇而長駕偉觀謌人心目加以篁木陰森嵐霏香幻登之

者莫不訝其非人世也七峰羅列內括一區平林坦壑靈踪異

跡不可勝紀

徑山紀

山在臨安縣之北鄙可四十里上有佛祠號曰承天祠有碑籀

載唐崔元翰文歸登之書山之陽東西二徑松檜交錯盤鬱蒙

劈尋丈之間語聲開寂躋稜層披翠舊盡十里許下視來徑青

虯蜒蜒搏岩騰霄其巔嶻束洞隱幾不容仞行已而內括一區

平林坦壑四面五峰如手鑒指一峰南絕卓爲巨擘屋益高下

在掌中矣其間小井或云故龍湫也龍亡湫在歲率一永雷雨

瞑瞳而鄉人祠焉者憧憧然環山多傑木綠杉翠桱千千萬萬

若神官蒼士聯幢植葆駢隣倍徙沉毅而有待者迸溜周合鏘

然琤然若彎行珮廻而中節者西岑之北數百岌屹然巨石屏

張笏立上下左右可再十尺劃而三之若川字隸文曰㘭石峝

金㘭被谷修竹茂密東徑坎窞爲池游魚曠空西經東折蹠南

峰領脰之間平地砥然盈畝而半偃松一本其高夫其陰四之

橫柯上聳如芝孤生松下石泓激泉成沸甘白可愛偃松之南

一目千里吳江之濤可挹岫之桂可攀雲馭鼉騫狀類互出

若古圖畫蟲霾斷裂無有邊幅而隱顯之物尚可名指群山屬

聯呈露岡脊矯矯前剪咸有意氣

袞霄峰高而秀援徑山之王也丈人峰一名天顯峰堆珠峰又

名鉢盂峰鉢盂池在其陰御愛峰宋高宗遊幸凝立顧愛遂名

明月池僧妙喜鑒在明月臺下洗硯池東坡洗硯處佛勝水在

石岩下又有朝陽峰鵰搏峰宴坐峰

西徑山有天掌峰驪珠峰瀉玉岩浣雲池